佛教美術全集

雙林寺彩塑佛像

馬元浩 ◆ 攝影

藝術家 出版社

佛教美術全集 ◆肆◆

雙林寺彩塑佛像

馬元浩 ◆ 攝影

藝術家 出版社

【目錄】

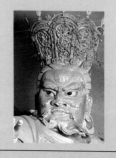
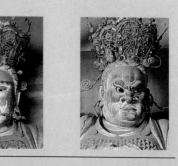

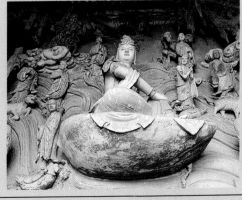

【序】

平遙位於山西省中部，離太原約九十公里，僅一個半小時的汽車路程，是當今中國保存得最完整的一座古城。她不僅有完好的城牆，城裡盡是成片的古民居，整個城市還保留著明清時代的格局和風貌。

平遙城內外擁有眾多的古物古蹟，如建於北齊天會年間的鎮國寺萬佛殿、宋代的鹿台塔、金代的大成殿，而雙林寺更以她所存有的彩塑聞名於世。

雙林寺，原為「中都寺」，因平遙在春秋戰國時稱中都，因之得名，中都寺創建很早，年代不可考，在雙林寺留存的宋代碑刻中有北齊武平年間重修的字句，至今已有一千四百多年了。宋代中都寺改名雙林寺，據佛經記載，佛祖釋迦牟尼涅槃之地，有兩株沙羅樹，稱為「雙林入滅」以此命名。雙林寺在明朝景泰、弘治等有大規模的重建和整修，現有廟宇建築全為明代和清代建造的。

雙林寺佔地約為一萬五千平方米，分東西兩部分，西部為廟院，沿中軸坐落三進院有十座殿堂，左右有鐘、鼓樓，前院中為天王殿、釋迦殿，兩旁是羅漢殿、武聖殿、土地殿和閻王殿，中院為大雄寶殿，兩旁是千佛殿、菩薩殿，後院為娘娘殿和貞義祠，東部為禪院和經房等。外圍有高大的圍牆，外觀像一座小城堡。

雙林寺最為著名的是寺中兩千多尊彩繪泥塑。這些彩塑大多製於明代，它們形神兼備，藝術價值極高，是稀世的珍寶。雕塑形式有淺浮雕、高浮雕、圓雕、還有懸塑和壁塑，除了佛祖、菩薩、天王、神將外，也有各種世俗人物，配景上則有樓臺亭榭等的各類建築，以及山水雲石花草樹木，數量龐大、內容豐富，在國內外是少見的。

平遙城和雙林寺等能完好地保存至今，是一件不容易的事情。這與平遙縣民具有較高的文化素養和摯

愛家鄉的拳拳之心分不開的。早在清代中葉時期，平遙就是全國票號業的中心，城市很是富庶，許多寺廟皆得到很好的整修。近百年中，山西又較少經歷戰爭的摧殘。六十年代的文化大革命動亂，平遙的老百姓出於對自己祖先留下文化財富的愛惜，他們沒有像許多城市居民，一哄而起去打碎、砸爛，而是用黃泥將那些房屋上的木雕、裝飾、彩畫、雕刻等塗糊了起來。而雙林寺、鎮國寺等就乾脆關上了大門，不讓任何人進去破壞。一直到文化革命結束，才重新開放。我們要深深地感謝平遙縣民的理智和聰明，為古文物保存盡了重大貢獻。

近幾十年來，中國基本上所有城市都起了急遽的變化，許多古城的城牆被拆平了，窄街舊房被拓寬翻造。但是平遙城卻仍是風貌依舊，使我們可以認識過去和研究歷史。這是由於在八十年代初期，在平遙城剛開始動手拆建的時候，同濟大學協助平遙縣做了城市整體規劃，制定了「保護古城、開闢新區」的方針，平遙縣政府在以後的十數年中，堅持了這個建設方針和採取了一系列措施，才使這座古城得以完整保存下來。最近中國準備將平遙申報為聯合國教科文組織認定的「世界文化遺產」項目，這是對平遙縣民最好的讚賞。

在保護和發揮平遙豐富無盡的文化財富方面，馬元浩先生有著令人欽佩的突出功蹟。一九八九年我和馬先生一起合作編著《中國江南水鄉》大型畫冊時，和他談起了平遙古城後，就一定要我陪他束裝北上，他被平遙和雙林寺等風光所吸引，短短的幾天裡，就拍去了一百多卷膠片，以後又有二、三次北上平遙。

對於雙林寺的彩塑，馬元浩更是慧眼識真金，而傾注了大量的心血。就在去年冬天，為拍好這些彩塑，甘願住在生活條件很差的雙林寺裡，喝了好幾天的苞米粥。他看到雙林寺的觀音殿堂漏水，泥塑遭雨淋損，他就在香港義賣照片，專程請了香港妙法寺修智法師寫了偈子，募捐了修繕費用，送給雙林寺。他所攝的平遙照片，多次在國內外刊物和展覽會上發表展出，九五年曾在台灣七城市巡迴展覽「觀音在人間」攝影展。提高了平遙城市的知名度。

馬元浩先生是一位頗有功底的攝影家，他是中國少有的英國皇家攝影學會的高級會士，出版了多本攝

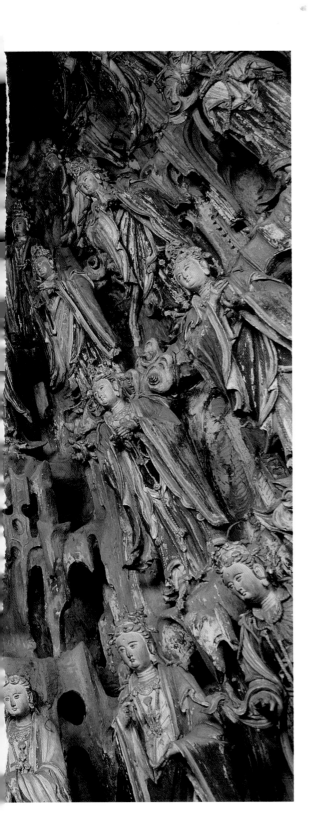

影畫冊，像《中國江南水鄉》、《蓮花》、《觀音》等。在國內外舉辦過多次攝影展覽。他還得益於家學淵源，他的夫人程欣葆是著名國畫大師程十髮的女公子，擅長於仕女畫，也是著名的舞蹈服裝設計師。

因此，他在這個環境中當也能弄墨染色，具有較高的藝術素養。他的攝影作品，除了熟嫻的技巧外，在取景、構思、設色、布局等方面，就具有畫師獨到的靈性和悟性，這就是我所特別欣賞和欽佩的。

這本圖錄撰載的眾多彩塑，不僅是藝術作品的鑑賞，也是珍貴文物精品的收錄。因此，也要感謝藝術家出版社對保護中華文物珍品的貢獻。

闕儀三

於上海同濟大學

一九九七年元月

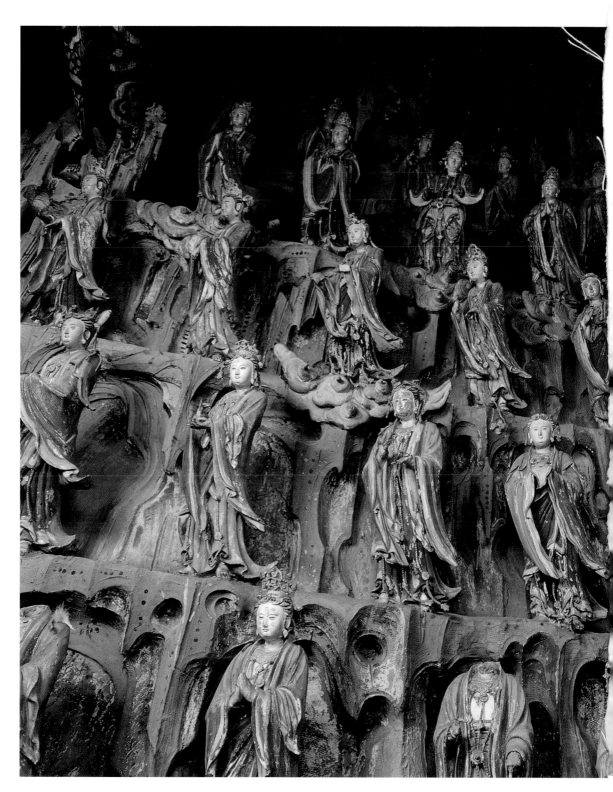

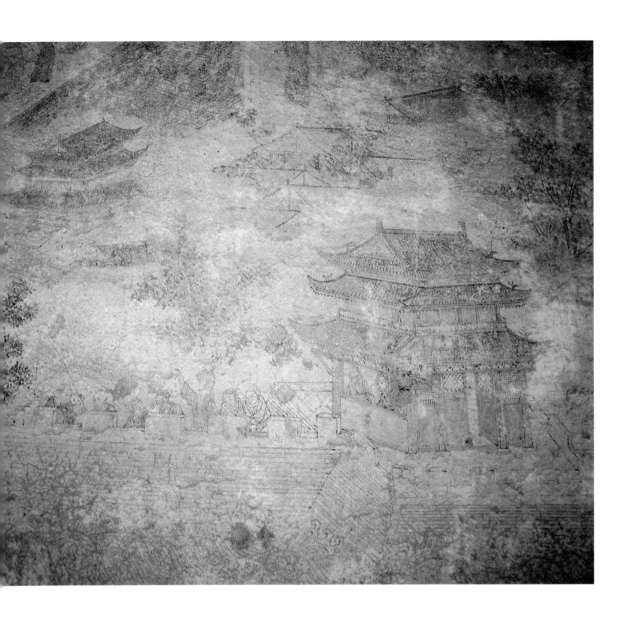

平遙古城的壁畫　明代

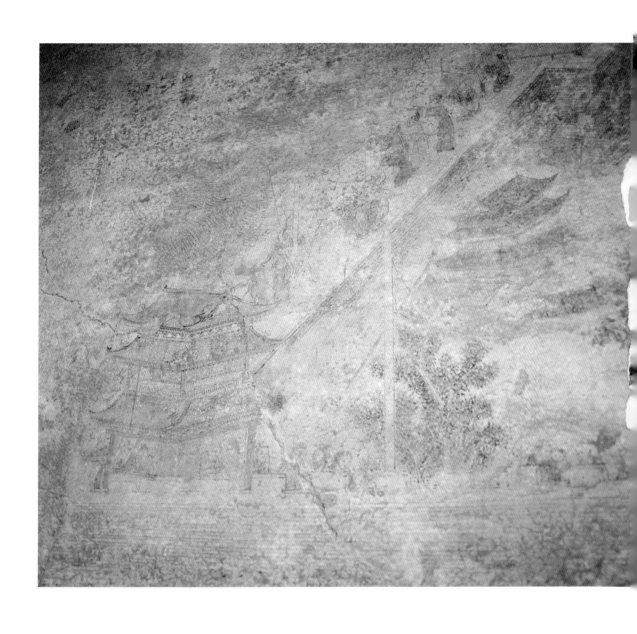

平遙古城的壁畫　明代

【雙林寺紀事】

雙林寺，在山西省平遙縣城西南六公里的橋頭村。雙林寺原名「中都寺」，是以古中都城得名。據《元和郡縣誌》記載，這裡曾是「中都」故城，中都，春秋時屬晉，戰國時屬趙。《水經注》說，漢文帝為代王時在這裡建都，漢置中都縣。北魏太平真君九年（西元 448 年），移中都於榆次之東以後，置平陶縣，中都即廢。因避太武帝拓跋燾諱，遂改平陶為平遙縣。此後，中都寺便屬平遙縣管轄了。

中都寺創建年代待考。據寺內現存北宋大中祥符四年（西元 1011 年）《姑姑之碑》所記：「中都寺重修於北齊武平二年（西元 571 年）」。宋時，取佛經「雙林入滅」之說，中都寺改名雙林寺。據佛經記載：佛教創始人釋迦牟尼是在古印度拘尸那城的一個四周各有兩棵大樹的地方「涅槃」的，涅槃後，八棵大樹合而為兩棵，故稱「雙林入滅」。

雙林寺建在三米高的土台基上，四周城堡式的圍牆建於明代。坐北向南，佔地一一六二〇平方米，禪院在東，寺院居西。十座殿宇組成前後三進院落。中軸線前端的天王殿，重修於明弘治十二年（西元 1499 年），前院兩廂有羅漢、地藏、武聖和土地殿。由南至北，穿過釋迦殿，即是大雄寶殿，這是明初在焚毀的七層樓閣台基上重修的五間正殿。中院東西兩廂為水月觀音殿（習稱千佛殿）和菩薩殿。中軸線北端，是重建於明正德年間（西元 1506—1521 年）的五楹娘娘殿。整個寺院佈局嚴謹、對稱、莊重而和諧。殿內現存彩塑

雙林寺天王殿門口大殿上懸掛的匾額
高 7cm

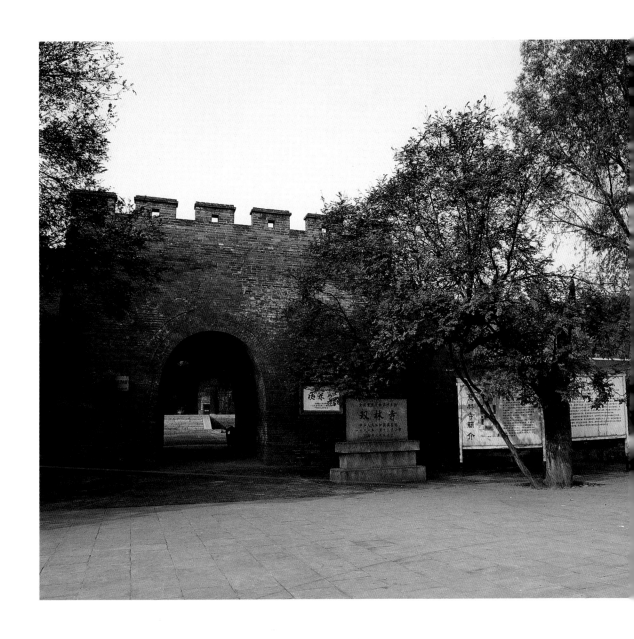

雙林寺城門入口一景

一千六百餘尊，大者丈餘，小者尺許，其中圓雕、浮雕、壁塑和其它各種裝飾性雕塑參差錯落，形式多樣，唐槐、宋碑和明代壁畫映襯其間。

天王殿廊簷下的四尊金剛巨像，酷似室外紀念性雕塑，他不是機械地按照造像量度經製作的偶像，而是精氣充足、神情集中、整體連貫的完美形象。

在這裡，冰冷的粘土已變成了熱血沸騰的「武士」。

室內大型雕塑，緊緊地注意著人物的個性刻劃，在造型上既遵循傳統程式，又注重於寫實。四大天王像，被塑造得活像世間的人，他們不猙獰、不刻板，叫人願意徘徊欣賞，從中得到藝術的薰陶。

羅漢殿裡，十八羅漢朝觀音，充滿了生活氣息，每尊羅漢像，均有等人大小，他們性格鮮明，神態各異，透過無言的泥土，反映著各自的內心活動。

羅漢殿的造型風格可謂嚴整而不僵，生動而不散，藝術家構思細膩，刀法簡練，誇張得也恰到好處。這一組傑出的肖像群雕，頗具宋代塑風，是古代羅漢像中難得之作。

在釋迦殿釋迦牟尼像的影壁牆後，有渡海觀音像，觀音上體微裸，身姿秀美，側身單腿盤坐於一片蓮花瓣上，具有溫文的女性風度。她不在乎波濤起伏，泰然自若目空一切，她在觀光者的眼中，是那樣地親切、神秘、迷人。

韋馱，是佛教護法神。雙林寺韋馱像身高一‧六米，他右手握拳，挺胸側立，重心在左腿上，他的軀幹和頭頸的扭轉與位移，誇張到了實際人體不可能達到的程度，但所產生的藝術效果卻是這尊武士像的剛勁與雋美。他文而不弱，武而不魯，是有思想、有膽識、不受人驅使的強者。他是古代生活中武將與獵人的綜合形象的寫照。

中院兩廡的水月觀音殿（千佛殿）和菩薩殿裡，四壁懸塑滿布，形成華麗

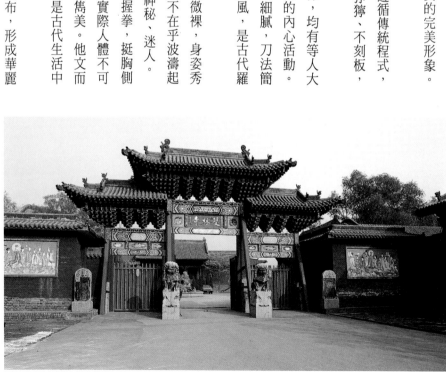

雙林寺入口
牌樓一景

14

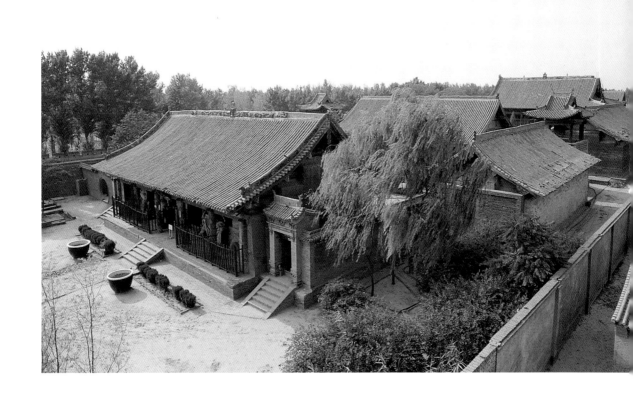

雙林寺全景

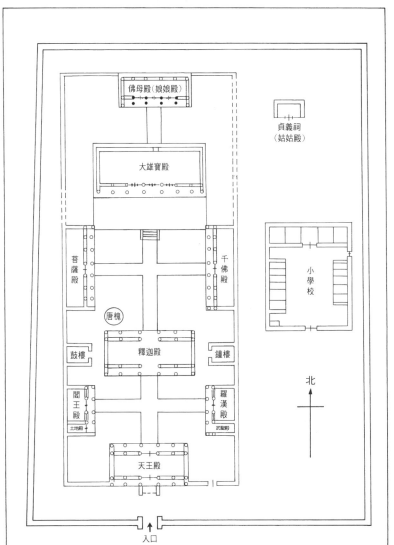

雙林寺平面示意圖

佛母殿（娘娘殿）

貞義祠
（姑姑殿）

大雄寶殿

菩薩殿　　千佛殿

小學校

唐槐

釋迦殿

鼓樓　　鐘樓

閻王殿　　羅漢殿

土地殿　　武聖殿

北

天王殿

入口

而精美的雕塑群，數以千計的菩薩像和眾多的善男信女形象，構成了立體的工筆重彩人物和仕女圖。

在佛殿內的須彌座下，在那些不被人注意的角落裡，有好多的小力士像和其它裝飾性的雕塑，實在是不可忽視的藝術品，這些精品是當時藝匠們別出心裁的產生，是才華橫溢的顯現。

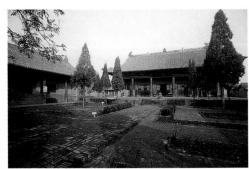

大雄寶殿（右圖）
雙林寺內建築屋脊上裝飾一景（左頁圖）

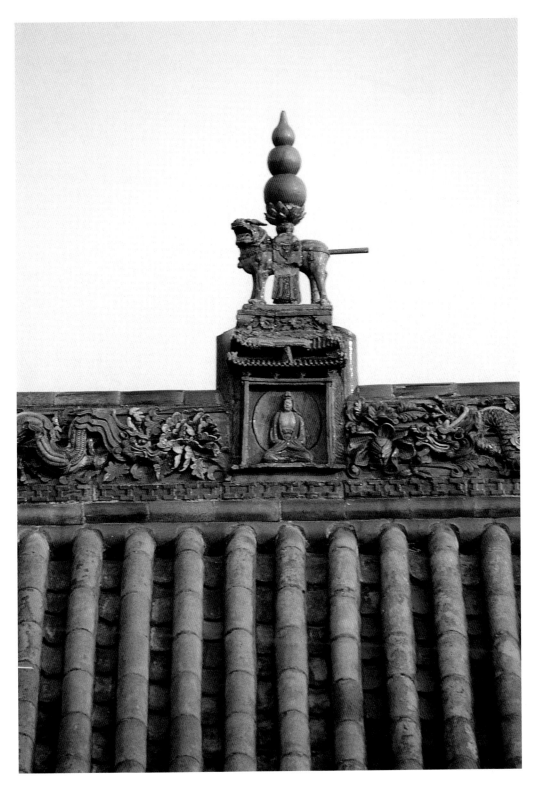

殘存在大雄寶殿牆面上的〈禮佛圖〉，東西廡廊檐下的〈善財童子五十三參圖〉等，都是精美的明代壁畫。

雙林寺彩塑大都屬於明以前或明代重塑的作品。雖然屬於宗教題材，但由於古代藝術高手在創作時注意寫實，注重人物精神與個性的刻畫，作品的形象便具有更多的世俗化因素，在這裡，可見得我們古代匠師們將人神化、將神人化的藝術才華。她是我國元明彩塑的精華，專家們稱這裡為「東方彩塑藝術的寶庫」，說她「在世界美術史上應佔有重要的一頁」，聯合國人類居住中心的專家們考察後，則稱其為「世界珍寶」，讚作「真正的、獨一無二的珍寶」。

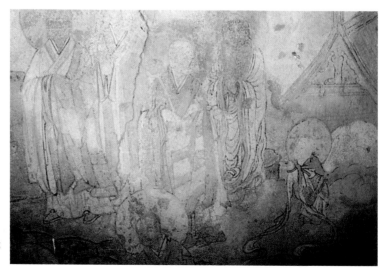

雙林寺內建築屋脊上裝飾
（上圖）
善財童子五十三參圖之局部
明代（下圖）

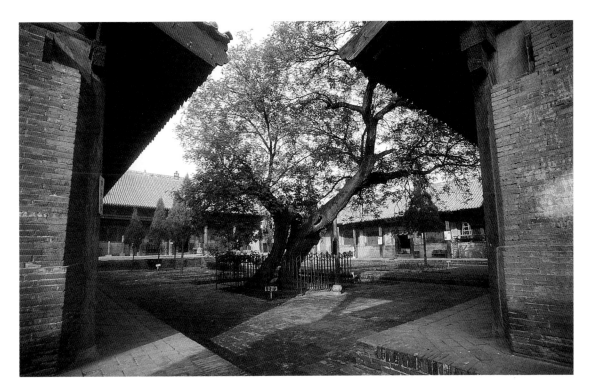

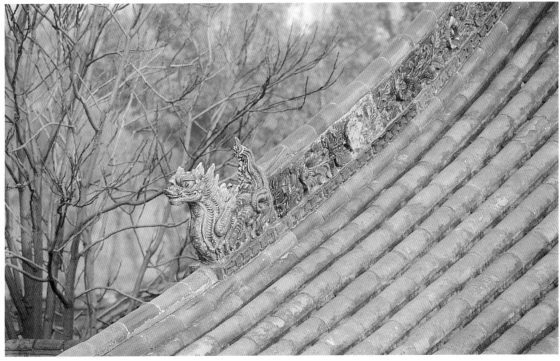

雙林寺內老唐槐樹（上圖） 雙林寺內建築屋脊上裝飾 （下圖）

【雙林寺天王殿四大金剛】

四大金剛的「金剛」，是金剛神之謂，意指其手上執有金剛，或金剛杵這一類堅強威力武器的持物者。

中土人士所慣稱的金剛，或金剛神，原是古代印度人信仰中的天神。在眾多天神中，以梵天（Brahman）、帝釋天（Indra）二神為最。亦即諸天眾神中的最高代表者。當佛教成立之後，此二位天神亦為佛教所吸收，成為佛教釋迦牟尼佛的重要護法神。尤其在早期的印度造像世界裡，梵天與帝釋天成為釋迦牟尼佛的左右護法神，亦即構成了早期所謂的釋迦三尊像。當然這樣的衍變到了後來，其左右護法位子被諸眾菩薩取代了，成為了以重要菩薩為代表所構成的釋迦三尊像。

當梵天、帝釋天成為佛教護法神之後，其他的天神也都成為佛教的護法諸神。然而，在這麼多的護法神中，古代的印度人又如何去區別他們的個性與神格高低等第呢？一般而言，以慈悲相為主的梵天、帝釋天，配上憤怒相為主的天神，不僅可以成為正、反性格的明顯對比，以加持護法之力而且也易收引人注目的視覺之效。因此，持以金剛杵持物，以增護持威力的憤怒形執金剛神，便成為印度人早期以來，一直相互對應的重要二大護法神。這個護法神，中土人士慣稱執金剛（Vajradhara）、或密跡金剛、金剛力士、及仁王。

此執金剛神，在印度人的信仰裡有五百位。當然，印度人的「五百」，是個聖數觀信仰。就像稱羅漢，經典中常見有五百羅漢，或者其他什麼的，；如五

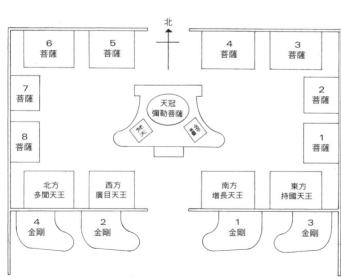

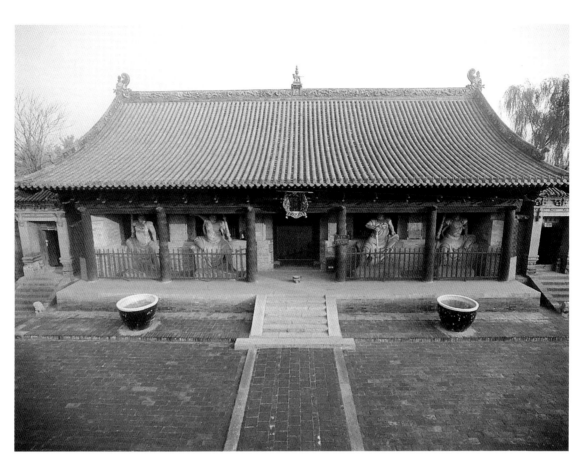

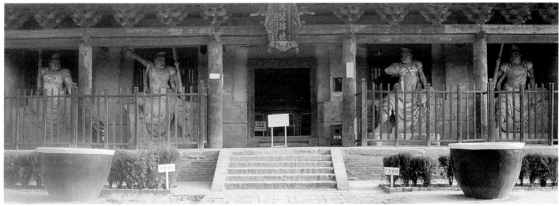

雙林寺天王殿彩塑平面示意圖（右頁圖）
天王殿前院，走進雙林寺入口即為天王殿。（上圖）
天王殿門簷下的四大金剛　明代　彩塑（下圖）

百強盜、五百億萬恆河泥沙數等。

若就中土造像史看，執金剛神有以單尊出現的，亦有如北魏太和時期金銅佛前台座上常常見及的，以雙尊出現的形式，或者如雲岡、龍門石窟上所見及的，亦是左右相互對峙的兩尊。此中左、右對峙的兩尊執金剛神，不用言，是對應前述的梵天、帝釋天的左右脅侍位置而來，然而，最重要的，還是在於此二尊金剛神，在於顯現所謂的自然生命力，即「一呼一吸」的萬物生命自然循環觀上。故此二尊的造型，全身幾乎雷同，所不同者，即在憤怒形臉相上的口部而已；即一者張口，一者閉口，這個就印度人而言，即所謂「阿吽」，梵文為「ah」與「hum」的合音。此中「ah」為開口發音聲的最初字音，而「hum」為閉口發音聲的最末字音。若就悉曇字母言，就是最早的初音，與最終的末音，即悉曇五十字母的最初之字與其最末之字了。換言之，亦即「最初」和「最後」之謂。此二字隨著佛教、密教，有著更深層的境界之謂。在密教，此二字為一切之物的「太初」及「窮極」象徵之謂。再者，若就修行的最後臨終而言，前者當於覺悟之心，即所謂的菩提之心，而後者當於其結果，亦即所謂的圓寂之境。

至於其造型，依諸經所記載之儀軌可知，執金剛神，其身相為赤肉色，憤怒降魔相，左手當拳當腰，右手持金剛，其身嚴飾妙寶之色，以獸皮之服為天衣，並著金剛寶瓔珞。這樣地看，雙林寺天王殿前的四尊大金剛，頗有相近之處。然而，自古以來，所謂的執金剛神，幾乎是左、右二金剛，甚少見及如雙林寺的四大金剛。這一點，應是中土本土化後因應大型傳統寺廟建築格局而開展出來的吧！不過，比較重要的是，不論二尊、或四尊，到底是那

雙林寺天王殿內主像天冠彌勒菩薩像　高2.2m（不含須彌座、背光）　左右兩旁為帝釋（高1.75m）也稱「帝釋天」、梵天（高1.8m）也稱「大梵天」，均為佛教護法神。中尊天冠彌勒菩薩將繼承釋迦佛位，乃未來佛。中國隋、唐以前，彌勒造像多為菩薩裝。唐以後出現了佛裝束的彌勒佛像，皆作為主像供奉。宋、元、明、清以來，又出現了大肚佛像，雙林寺天王殿中的天冠彌勒佛像仍沿用早期菩薩裝。（左頁圖）

一尊應在那一位置上的課題，依長久以來的寺院山門所置放的情形看，左方應是開口的「aḥ」這一位金剛，而右方則是閉口的「huṃ」這一位金剛。這樣地看，雙林寺的四大金剛，似乎又有些相異。

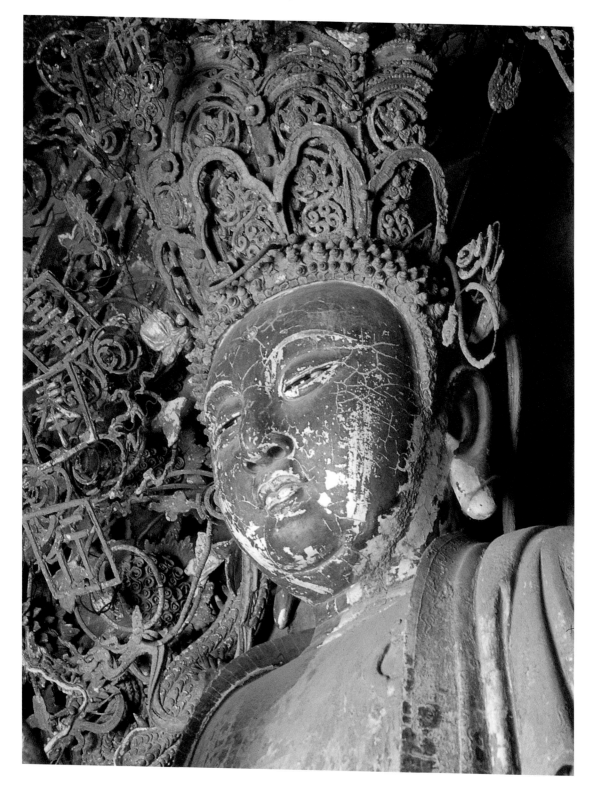

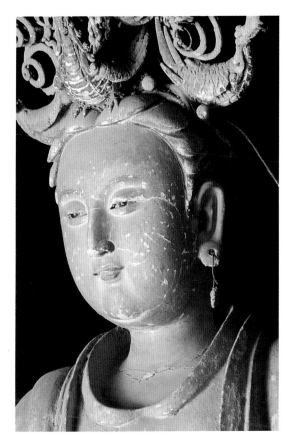

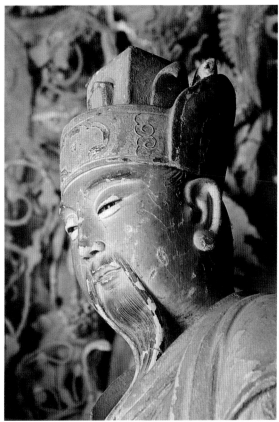

梵天像面部特寫，頭戴簪花鳳冠。（上左圖）
帝釋像面部特寫，頭戴官冠。（上右圖）
天王殿天冠彌勒菩薩比例線圖（右圖）
天冠彌勒菩薩像面部特寫（右頁圖）

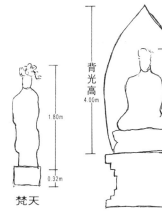

背光高 4.00m

像高 2.2m

蓮座 0.40m

須彌座 1.26m

1.80m

0.32m

梵天

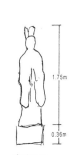

像高 1.75m

0.36m

帝釋天

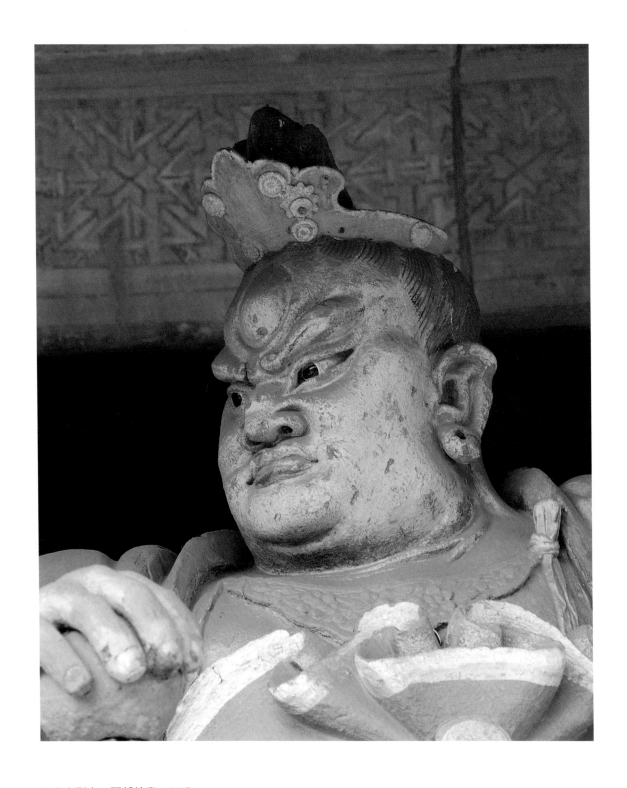

四大金剛之一面部特寫　彩塑

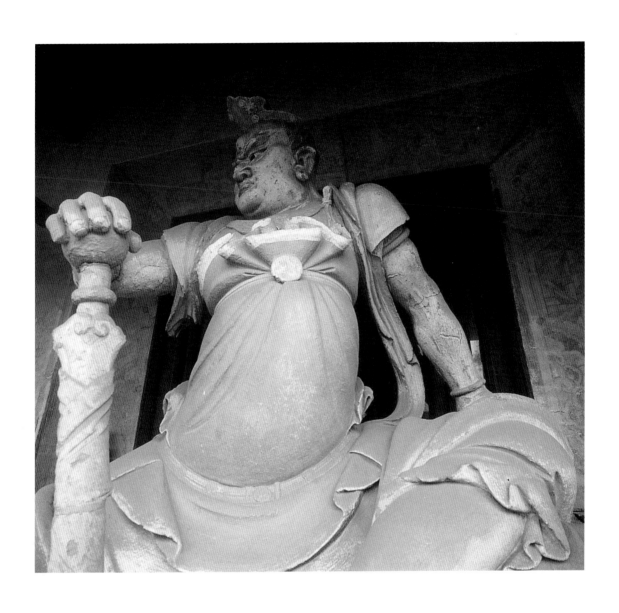

天王殿四大金剛造型粗獷，威武逼人。
四大金剛之一　像高約 2.72m，台座高 0.25m 約元代 彩塑（後均重新上色）

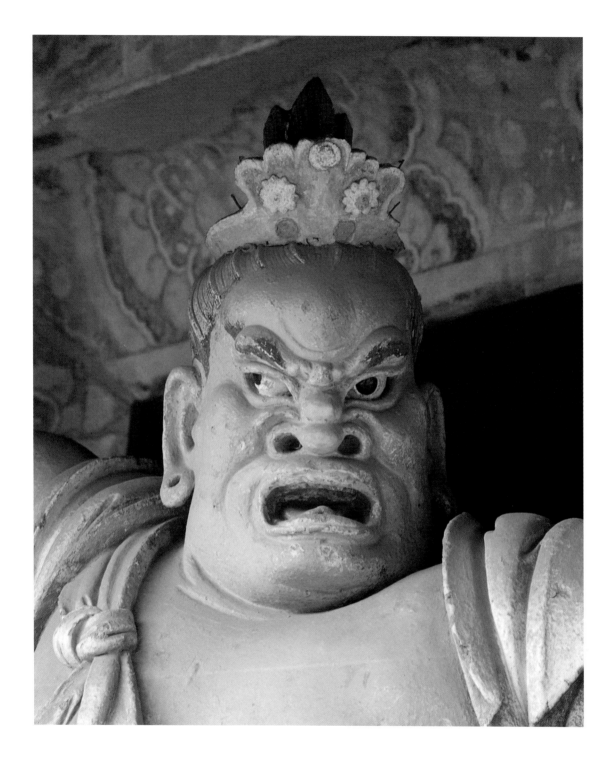

四大金剛之二　像高約 2.77m，台座高 0.30m 約元代 彩塑（後均重新上色）（左頁圖）
四大金剛之二面部特寫（上圖）

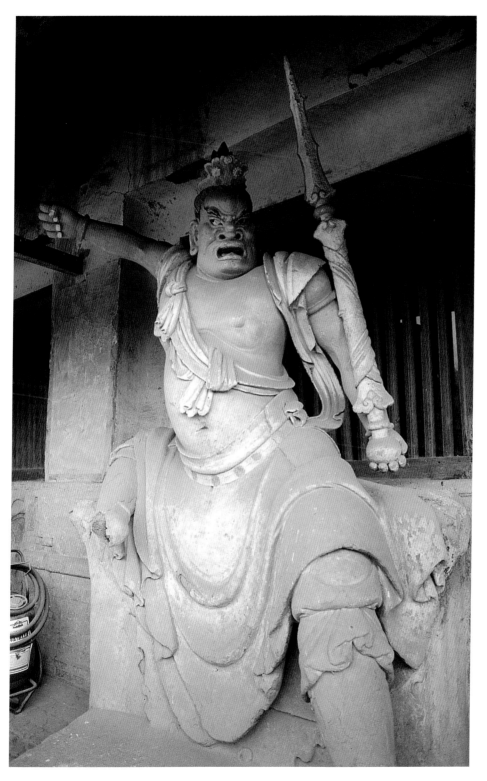

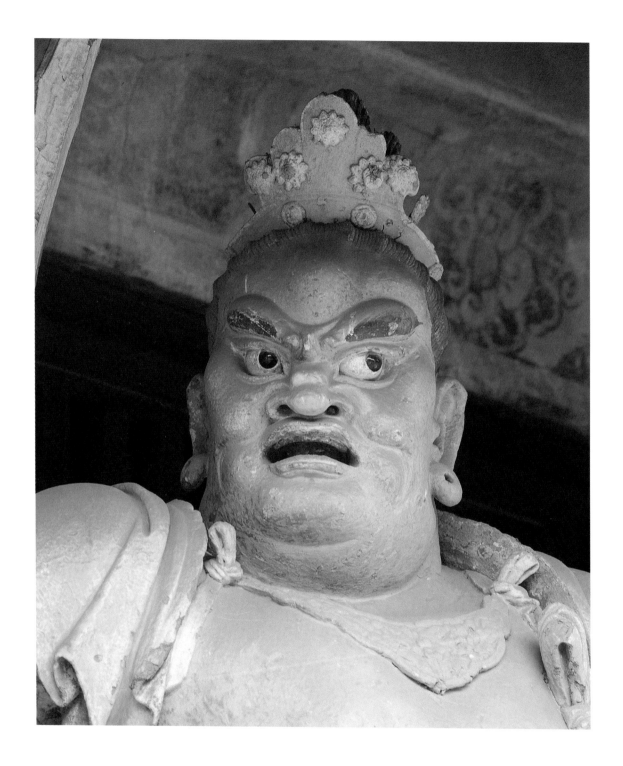

四大金剛之三　像高約 2.73m，台座高 0.38m 約元代 彩塑（後均重新上色）（左頁圖）
四大金剛之三面部特寫（上圖）

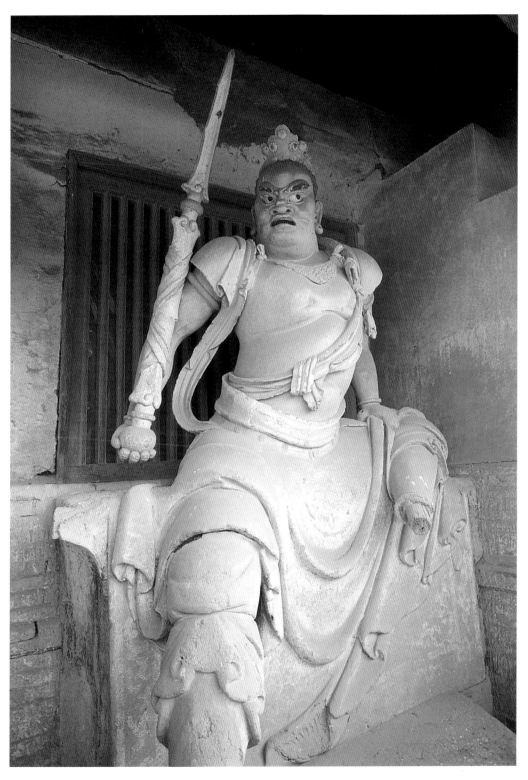

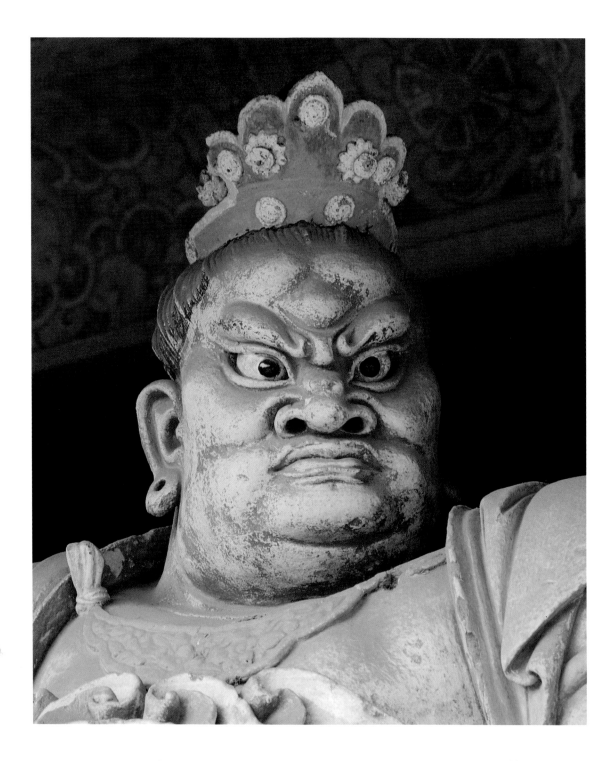

四大金剛之四 像高約 2．80m，台座高 0.36m 約元代 彩塑（後均重新上色）（左頁圖）
四大金剛之四面部特寫（上圖）

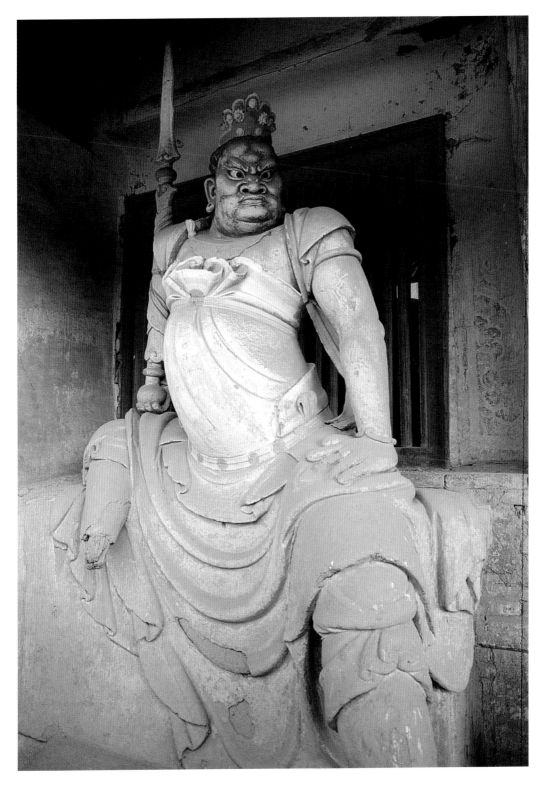

〈雙林寺天王殿四大天王〉

四大天王即：

東方持國天，又名提頭賴吒天（Dhrtarāstra）

南方增長天，又名毗樓勒叉天（Virūdhaka）

西方廣目天，又名毗樓博叉天（Virūpākṣa）

北方多聞天，又名毗沙門天（Vaiśravaṇa）

此四天王早就存在於印度成立敘事詩的神話時代，其性格屬於護守世界各個方位的守護之神；到了佛教時代之後，反而成為守護四方的護法神，而且在諸經典中屢屢披露宣說。四天王原本就不是佛教之神，因而其造型表現也就沒有一定的制式，在印度大都取以貴人姿相而形之，例如，犍陀羅出土的佛誕圖中，在摩耶夫人的兩旁，除了梵天、帝釋天之外的四位，就是四天王。到了中土，反而逐漸地取以武人姿相，終而地，完成了四天王的造型屬相與其表現形制。當然，因於武人之姿，那憤怒、昂然、曠達、雄偉等的姿相，是經常地被取用爱用的。

再者，四天王在佛教的世界觀中，亦有其特殊的意涵屬性，亦即守護須彌山下的四方四州—勝身州、瞻部州、牛貨州、俱盧州的四大天王。因而，在其造型表現上，其諸天王腳下，必有象徵四大州的表現物，到了後來，成為了象徵佛教世界縮影的須彌壇四方，或者密教壇四方的守護諸神，廣為佛教世界的各層面所取用。例如，在寺院建築時，敞大的寺院空間，亦須四大天

天王殿內的東方持國天王、
南方增長天王 明代彩塑 像高 3m

王為其佛寺建築空間上的重要護衛天王。再者，因其四為二的雙倍數，故在中土寺院建築內、外空間，及其方位使用上，成為最易於配置莊嚴校飾的表現像體。

關於四天王，有著不少有趣的記聞，今不妨作一簡述。

東方的持國天，原是乾闥婆之王，曾侍奉帝釋天，是帝釋天的部眾。事實上，也是迦葉仙之子。在大敘事詩《Mahābhārata》裡登場的提頭賴吒天是Kuru 族之父，其實即是乾闥婆王的化身。據云釋迦入羅閱城乞食之時，乾闥婆自東方率眾而來，成為釋迦的侍從。其形有右手托腰，左手持刀，以及其他之形。

南方的增長天，即毗樓勒叉天，原是夜叉之名，不僅是四天王之一者，亦是十二天之一者，十六善神之一者。住於須彌山的南面半山腰之處，常常觀察閻浮提眾生，而且還率鳩槃茶（Kumbhāṇḍa）等的鬼神守護著南方。其形有右手持拔折羅，左手當腰的，以及其他之形。

西方的廣目天，住於須彌山的半山腰的西方之處，以其淨天之眼觀察眾生並守護著。故罰惡人，使其起佛心，是其掌管之工作。事實上，所謂的毗樓博叉天，是擁有醜惡之眼之意，因而譯以「醜目」。其像容為左手執稍，右手把赤索，而且還有身著甲胄，持筆作書寫之狀，低眼觀察世間，腳踏惡魔之狀的。

北方的多聞天，亦名俱尾羅（Kuvera），原是住在地面隙縫或洞窟裡的精靈，其實也就是個惡魔之王。然而，到了其後的敘事詩時代，反而成為北方的守護之神，接著還成為財寶之神，或富貴福德之神，而受人崇拜。此神住於雪

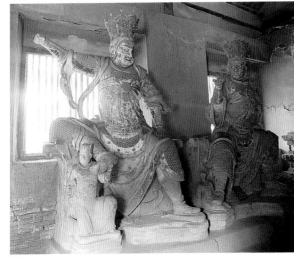

天王殿內 西方廣目天王、北方多聞天王
明代彩塑 像高 3m

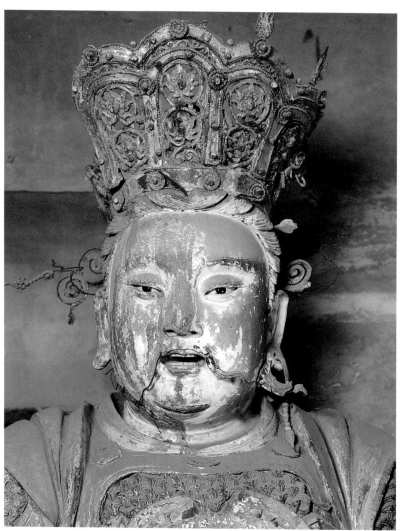

山中的 Kailāsa 山頂上，以莊嚴美麗的阿拉卡城為其都城，侍奉著那些乾闥婆、夜叉、羅剎等半神半魔的諸侯們，並且守護著北方。據云吉祥天是其妃。

此神被稱為多聞天，實是因常護衛釋迦，並且侍從釋迦聽聞佛法極多之故而得名。此神通常是著甲冑的神將之形，左手捧持寶塔，右手持寶棒或三叉戟，立於惡魔之上。不過亦有右手持寶塔，左手當腰之形的。

東方持國天王　明代　高3m　「持國天」護法東方，梵名提頭賴吒，懷抱琵琶，是樂神之領袖，意為「調」。膚白面溫，神情內斂，鬍鬚自然外翹，似一位滿腔熱忱又慈和的文將。給人神秘、親切之感。刻劃精妙，以「神」寫人。（左頁圖）
東方持國天王（局部特寫）（上圖）

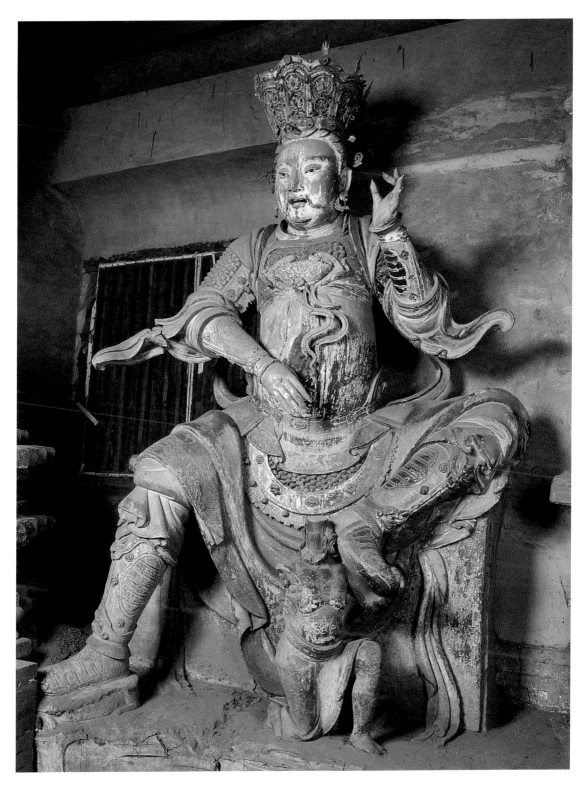

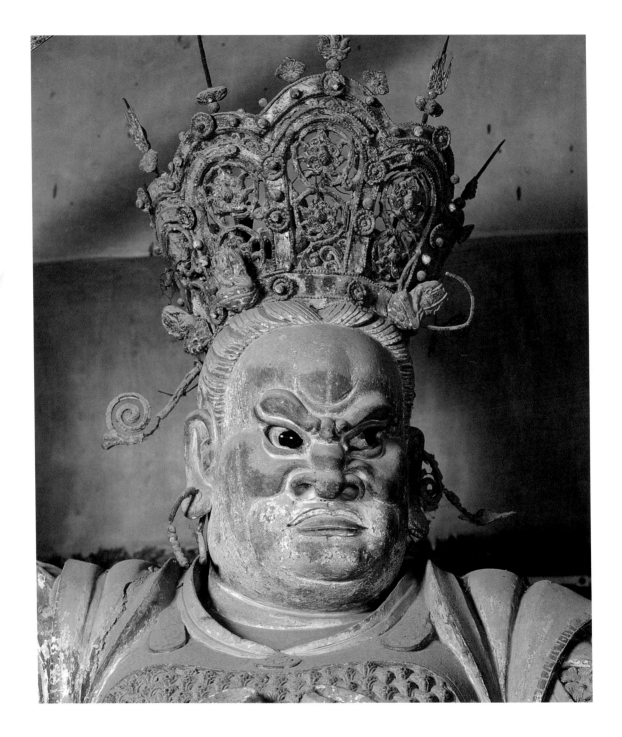

南方增長天王　明代　高3m　「增長天」護法南方，梵名毗樓勒叉，能使人善根增長。手持清風劍，意為「風」。兩眼凝視前方，鎖眉怒目，神氣充足，挺身舉劍架勢大而不散，是一位個性剛直、見義勇為的壯士。（左頁圖）
南方增長天王（局部特寫）（上圖）

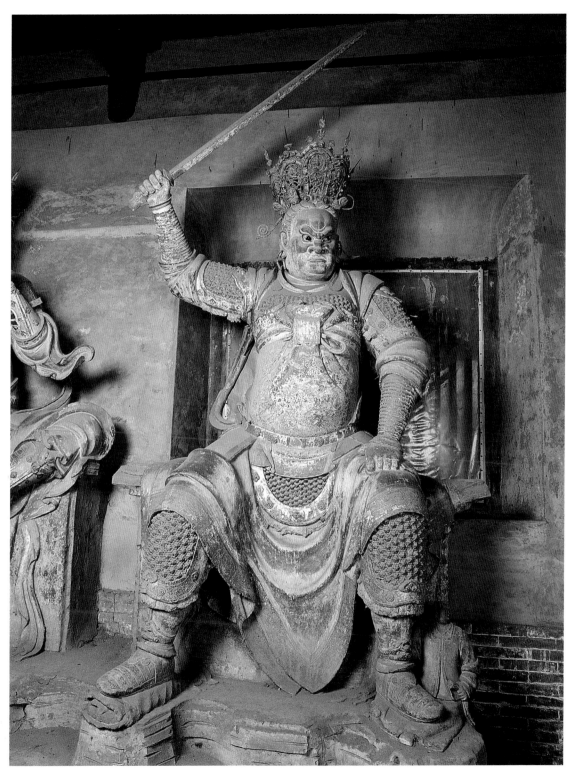

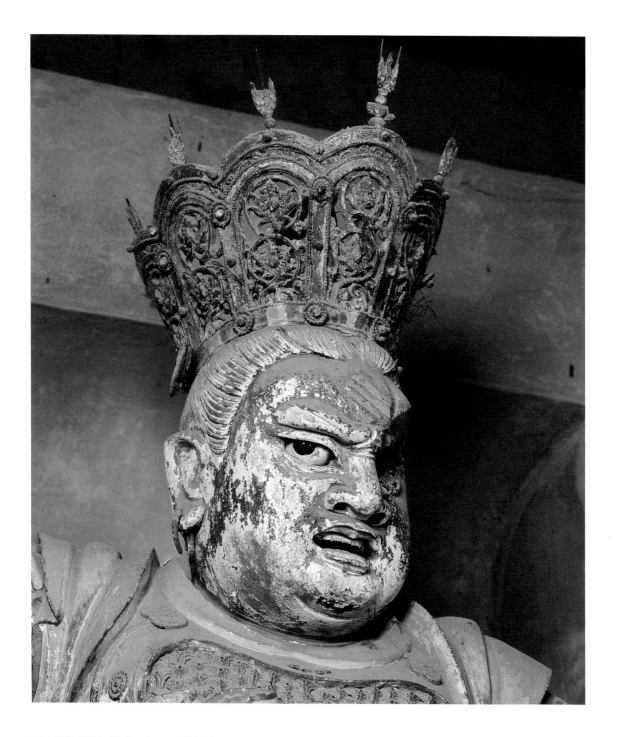

西方廣目天王　明代　高 3m　「廣目天」護法西方，梵名毗樓博叉。福德名聞四方，右手執雨傘，意為「雨」。廣目天身為紅色，怒髮衝冠，架勢豪放，氣集鼻腔，那視而回首的姿態顯示出一個赤膽忠心的勇將氣勢。（左頁圖）

西方廣目天王（局部特寫）（上圖）

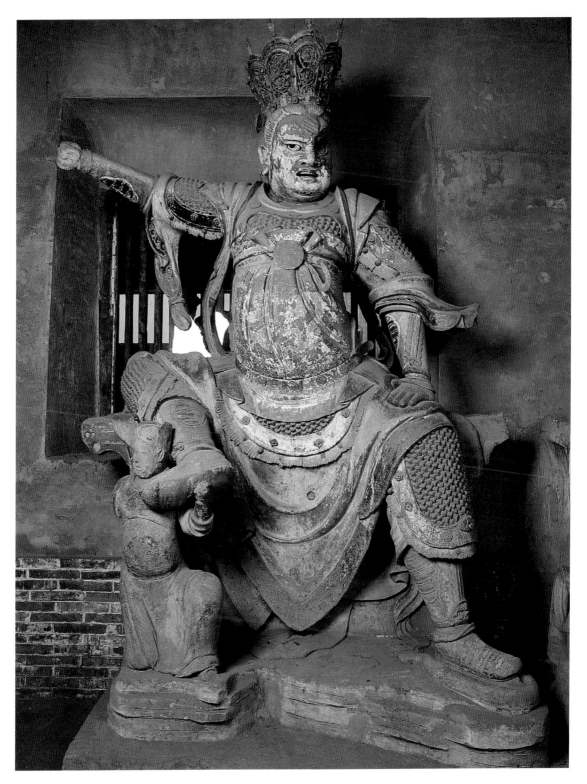

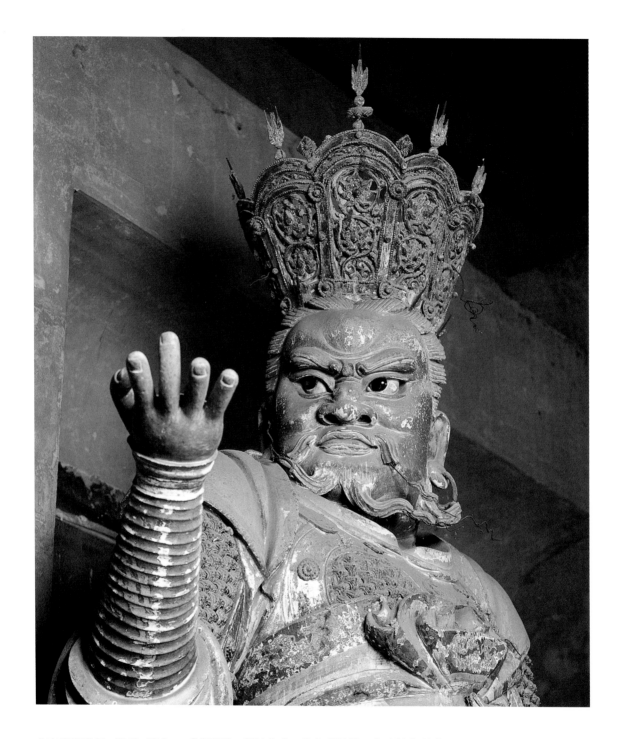

北方多聞天王　明代　高3m　「多聞天」護法北方，梵名毗沙門。右手托舍利塔，左手握蛇（大蛇為蟊），
意為「順」。多聞天方臉端正，兩眼側視，氣貫全身，表現出一個多謀善斷，久經戰場，臨危不亂的大將
之態。（左頁圖）
北方多聞天王（局部特寫）（上圖）

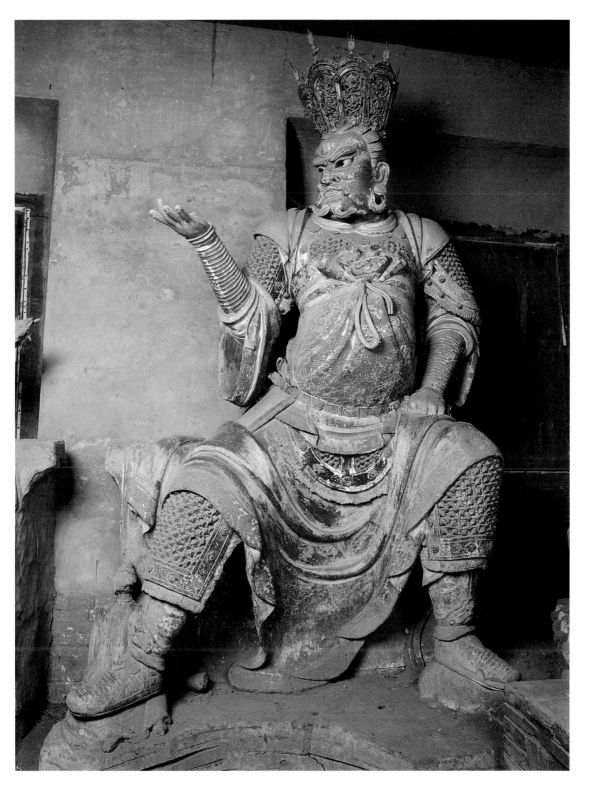

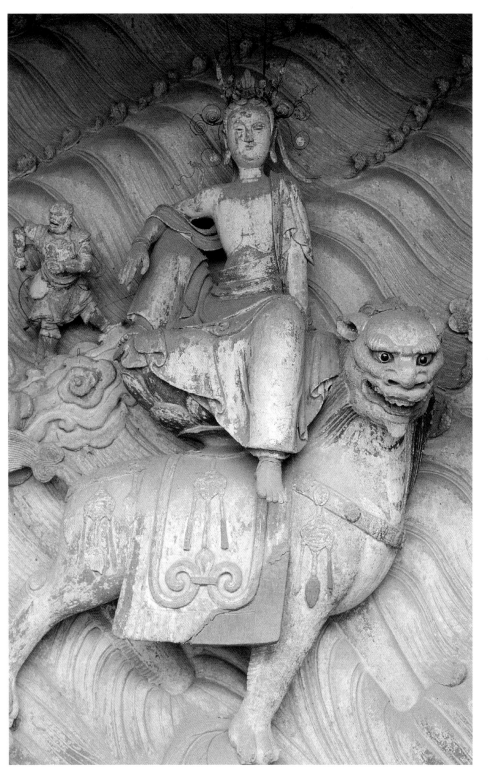

【雙林寺天王殿渡海觀音菩薩】

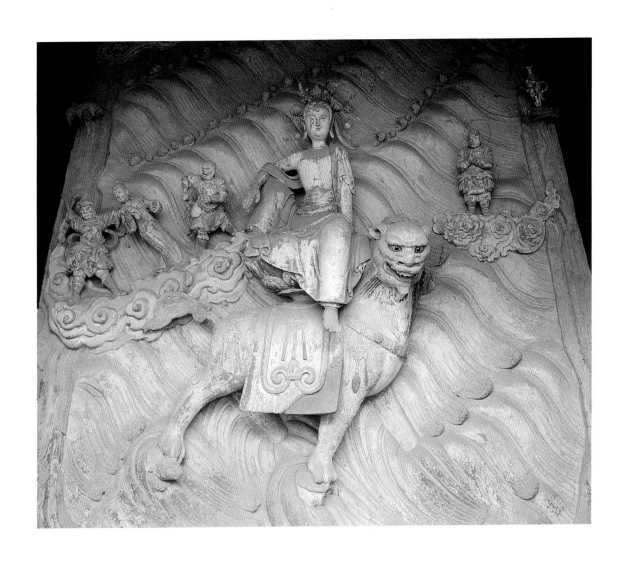

渡海觀音菩薩
天王殿彌勒菩薩扇面牆背後　明代　彩塑（上圖爲全景，右頁圖爲局部）

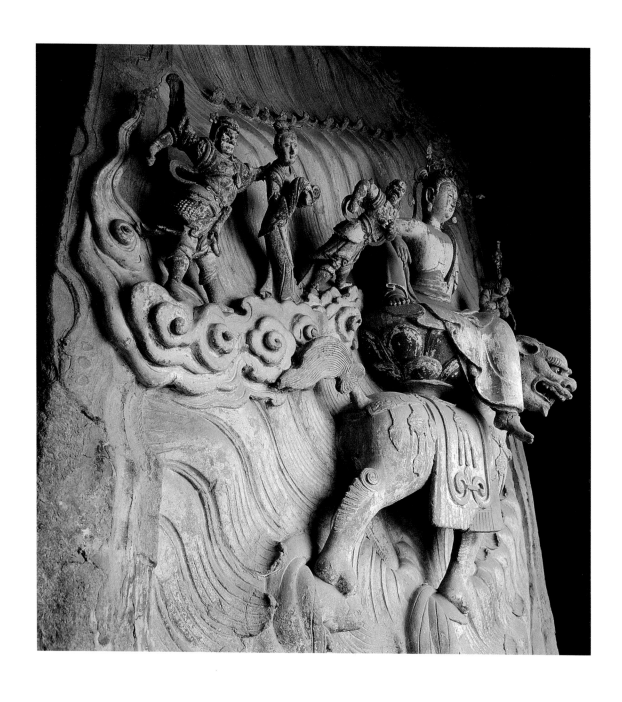

天王殿彩塑渡海觀音菩薩側面一景（上圖）
天王殿彩塑渡海觀音菩薩側面一景（左頁圖）

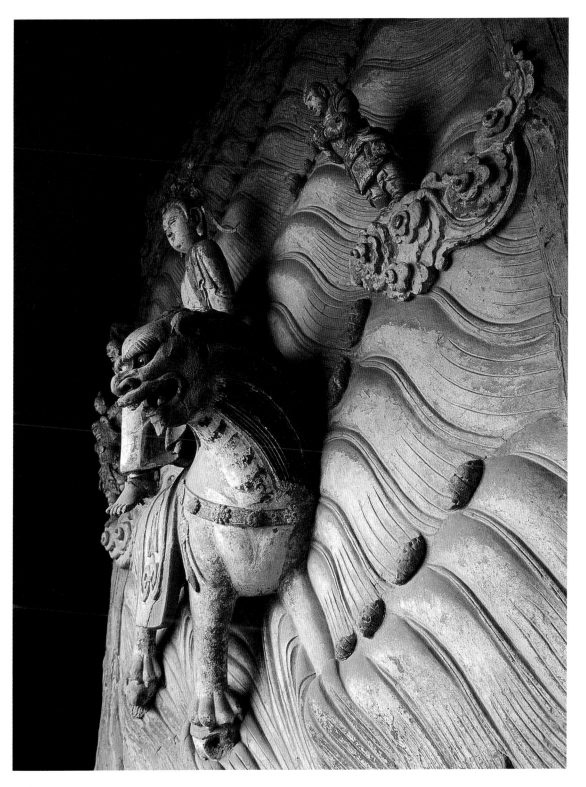

〈雙林寺天王殿八大菩薩〉

菩薩是菩提薩埵（Budhi sattva）的略稱，意指追求覺悟成就的修行者，而且又努力去完成覺悟的修行者。尤到大乘佛教時，菩薩成為追求佛道、救濟他人、完成覺悟的標的，因而上求菩提，下化眾生，成為大乘修行者的必修基本功了。

這麼重要的一道修行基本功，在諸經典中，屢屢宣說，不過如果注意地看，像大乘經中的《法華經》、《華嚴經》等，所談到的菩薩，其數量之多，只有以「雲集般」，或「地湧般」來形容了，數千億萬恆沙之數就是常常見及的描述。像雙林寺天王殿中，以定式般的「八大菩薩」為主的說法教行，似乎是盛唐之後，才被逐漸帶進中土的。換言之，在初唐之前的南北朝時代，對菩薩的修行信仰，實在還沒有制式化的八大菩薩定名對象。談到八大菩薩，唐代不空大師（西元 705—774）所譯的《八大菩薩曼荼羅經》以及宋代法賢大師於咸平四年（西元 1001）所譯的《八大菩薩經》，皆有述及八大菩薩之名。前者之經，舉出了觀自在菩薩、慈氏菩薩、虛空藏菩薩、普賢菩薩、金剛手菩薩、曼殊師利菩薩、除蓋障菩薩、地藏菩薩八者；而後者之經除了將曼殊師利菩薩之名改成為妙吉祥菩薩稱號之外，事實二經是相同的。今天，雙林寺的八大菩薩到底那尊屬何者之名？我們難以探得，除非該寺留下有當年建寺造殿時的有關緣起，以及請來諸菩薩的古文獻資料外，誰也難以判定。

不過，從《大正新修大藏經》圖像卷的第六冊中所列的八大菩薩來看，很明

天王殿觀世音菩薩（面部）像高 1.6m 明代 彩塑（左頁圖）

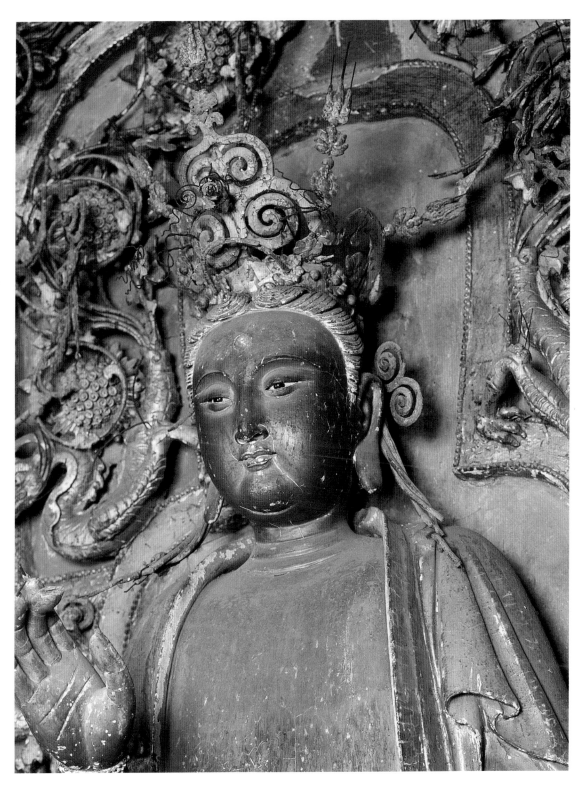

確的，是取以前者的《八大菩薩曼荼羅經》，故今依此作略述。

一、【觀世音菩薩】

中土南北朝時，稱以觀音、官世音、光世音、觀世音等；唐時玄奘曾將其音譯為「阿縛盧枳低濕伐羅菩薩」，亦即阿縛盧枳低譯為「觀」，而濕伐羅則譯為「自在」。故觀自在之謂，即在於「觀察一切眾生，自在而救」，或「觀察一切諸法，無礙自在」之旨。若依此旨而成者，實是聖觀自在菩薩之謂，亦即「聖觀音」之指。

觀音之為中土人士所信仰、喜愛，實因於慈悲濟苦、及救苦救難之心。故在唐代便有直稱以「救苦觀音」的造像之名。尤在《法華經》的《觀世音菩薩普門品》道盡觀世音救濟世間一切苦難，滅除一切煩惱等，上契佛心、下悲眾苦的描述，簡直風靡且又滲透中土人士千年不變的信仰心。當然，在《無量壽經》、《觀世音菩薩授記經》、及《大佛頂首楞嚴經》等，亦不斷宣說觀世音之功德與圓滿。尤其那三十三應現變化身，更給予中土人士去苦求救，以及應現利益的極大執著吧！

二、【慈氏菩薩】

慈氏菩薩，即是大家所常稱的彌勒菩薩。關於此菩薩在劉宋居士沮渠京聲所譯的《佛說觀彌勒菩薩上生兜率天經》，以及西晉竺法護、後秦鳩摩羅什所譯的《佛說彌勒下生經》，和《佛說彌勒下生成佛經》中，有極詳盡的描述。至於彌勒為何稱以慈氏，在《心地觀經》中有云，因彌勒菩薩法王子，從初發心，便不食肉，以是因緣名慈氏。事實上，其梵文名妹坦隸耶

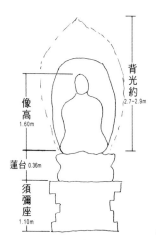

背光約
(2.7~2.9m)

像高
1.60m

蓮台 0.36m

須彌座
1.10m

八大菩薩比例線圖

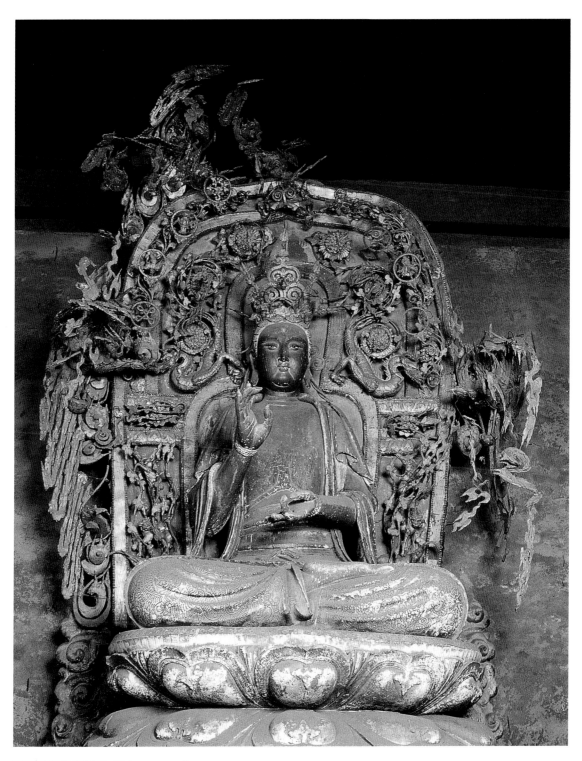

天王殿觀世音菩薩　像高 1.6m　明代　彩塑

（Maitreya），即是「因慈而生」之意。

三、【曼殊師利菩薩】

曼殊師利菩薩，就是通稱的文殊菩薩。此菩薩從《大日經疏》卷一，《大正藏》冊卅九、頁五八二知，亦名妙吉祥菩薩、妙音菩薩、妙德菩薩，是一尊可與普賢菩薩齊名，直追觀世音菩薩，獲致中土廣大信仰群面積的重要菩薩者。此菩薩於釋迦入滅後生於印度，修菩薩道，且與釋迦十大弟子及普賢們往返問答，古與初期佛典的集結有著密切關係。因而文殊和十大弟子及普賢共為釋迦如來的上首菩薩，成為釋迦的重要眷屬，並且構成了釋迦三尊像上不可或缺的菩薩尊者。特別是在《維摩經》的「問疾品」中與維摩居士之間的探病尋解，以及不二法門之義的對答，使其成為智慧第一的上選角色。再者，《華嚴經》中勸進善財童子追求善知識的華嚴五十五所巡禮，使其成為中土人士碩儒慧學的代表菩薩。在舊譯《華嚴經》中，暢說文殊師利的住所清涼山，在文殊師利法寶藏陀羅尼經裡，說是在大振那國中的五頂山中。大振那即指中土，五頂山即指其後的山西五台山，使中土山西省的清涼山（五台山）成為了文殊的聖靈之地，也為中土最大的文殊道場。

四、【普賢菩薩】

無量行願，普示一切佛利，為諸菩薩所敬嘆，故名遍吉菩薩。隋代嘉祥大師吉藏在其《法華義疏》第十二曾云：普賢，外國云三曼多跋陀羅。三曼多為普、跋陀羅為賢。此土亦名遍吉，遍猶普，吉亦賢。普賢者，即其人有種種法門，如觀音總慈悲法門，今作普遍法門。普賢因於《法華經》的《普賢

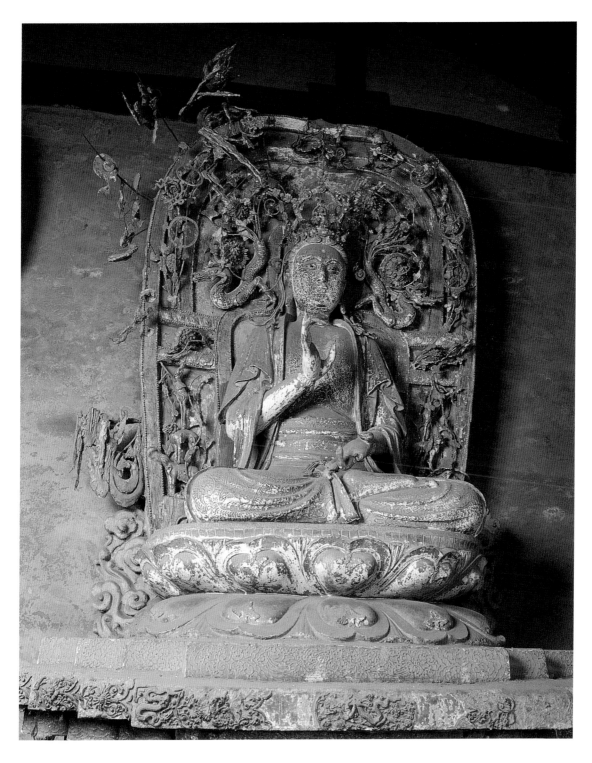

天王殿慈氏菩薩（南無彌勒菩薩）像高 1.6m 明代 彩塑

菩薩勸發品》，使普賢造像大量出現。再者，因於《法華經》暢說女人往生，普賢反成為護持女人信仰者的造像對象，而且相對於文殊師利騎獅表智慧，普賢亦騎象表慈悲般地，成為釋迦像的左右脅侍功德者。當然普賢所顯的「理、定、行」三德與文殊所顯的「智、慧、證」三美，合表佛果圓融，行證相應之效，相信亦是中土高僧修行者們不忘的證果吧！

五、【虛空藏菩薩】

此菩薩在《大日經疏》第十一，即《大正藏》第卅九冊六九七頁有言：如虛空不可破壞，一切能勝者，故名虛空等力。又藏者，如人有大寶藏施所欲者，自在取之不貧乏。如來虛空之藏亦復如是，一切利樂眾生事，皆從中出無量法寶，自在受用而無窮竭相，名虛空藏也。換言之，所謂的虛空藏菩薩，是指其具有如包藏廣大無邊，無境虛空功法者之謂，故得此功德者，其法遍及一切虛空，普施眾生。

六、【金剛手菩薩】

金剛手菩薩，亦稱金剛薩埵，與普賢菩薩同體。然而在密教裡，被視為金剛部諸尊之母，因而受到極大的尊崇，故在《大日經疏》中，有不少著墨。在此經疏的卷一中即云，金剛喻實相智，過一切語言，心行其道。適無所依。不示諸法，無初中後，不盡不壞，離諸過罪，不可變易，不可破毀，故名金剛。

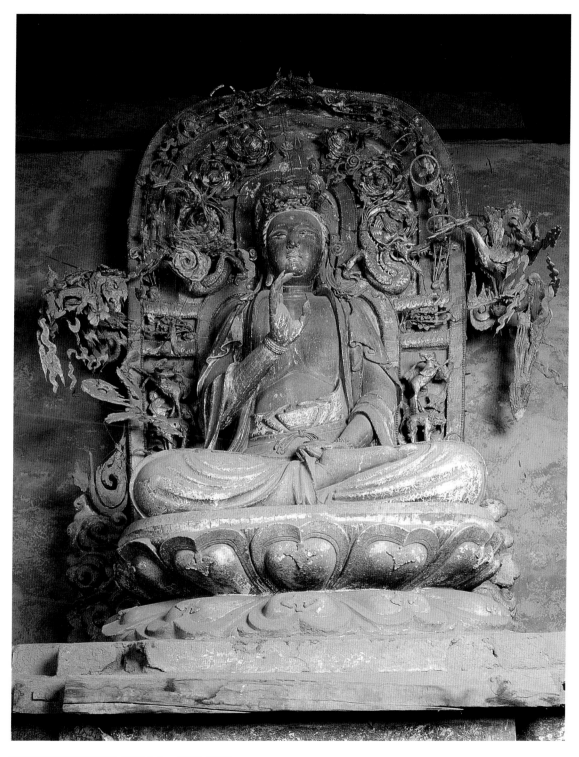

天王殿曼殊師利菩薩　像高 1.6m　明代　彩塑

七、《除蓋障菩薩》

此菩薩又名除一切蓋障，或止諸障菩薩。煩惱如蓋，遮蔽眾生智慧心眼，令人無法清淨。若能去除一切障蔽，覺性清淨，便能自在無礙，進達菩提心境。《大日經疏》卷一，《大正藏》卅九冊五八二頁有云：除一切蓋障菩薩者，謂障為眾生種種心垢，能翳如來淨眼，不能開明。若以無分別法，滅諸戲論，如雲霧消除，日輪顯照，故曰除蓋障。

八、《地藏菩薩》

地藏菩薩，是國人極熟悉的修行人物。在台灣只要有佛堂寺院，就有大悲殿與地藏殿。地藏菩薩的那句名言：「地獄不空，誓不成佛。」相信是中土人士烙烙心中最為刻骨銘心之句吧！事實上，此菩薩是釋迦入滅後，彌勒五十六億七千萬年之後尚未出世時的中間期間，即所謂的無佛期間，五濁之世時所出現的，因而救濟六道眾生成為菩薩重要的功德修行。地藏菩薩早已證得如來智地，然為了救濟六道眾生，善巧方便，仍以菩薩身行之，故眾生只要於佛法中一念恭敬，地藏便以百千方便度脫是人，且於生死中速得解脫。

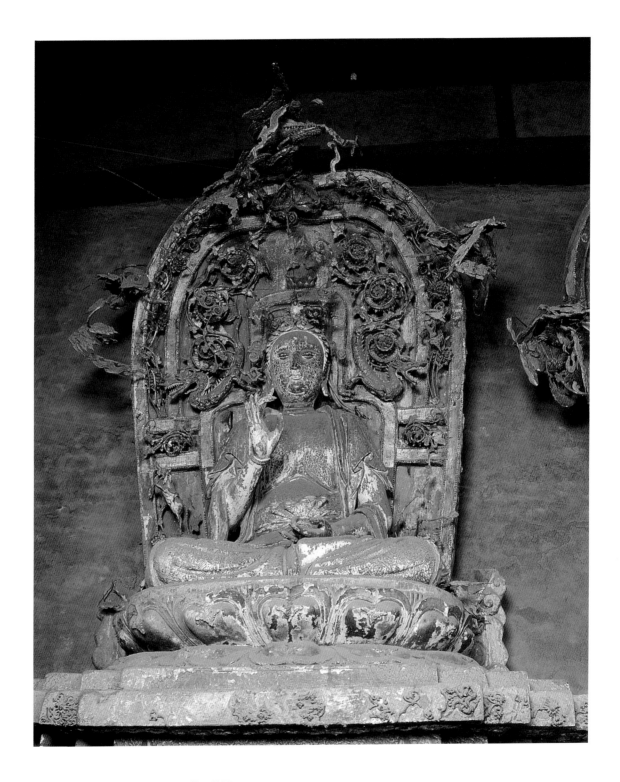

天王殿普賢菩薩　像高 1.6m　明代　彩塑

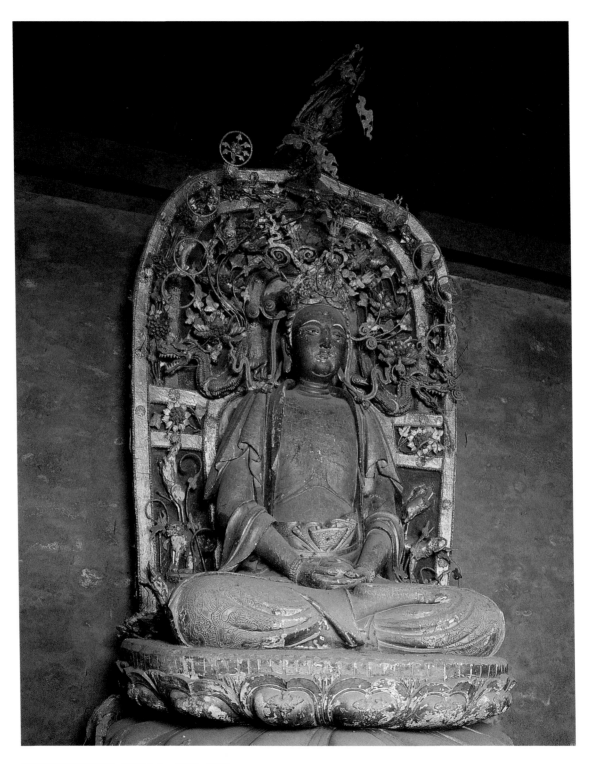

天王殿虛空藏菩薩　像高 1.6m　明代　彩塑

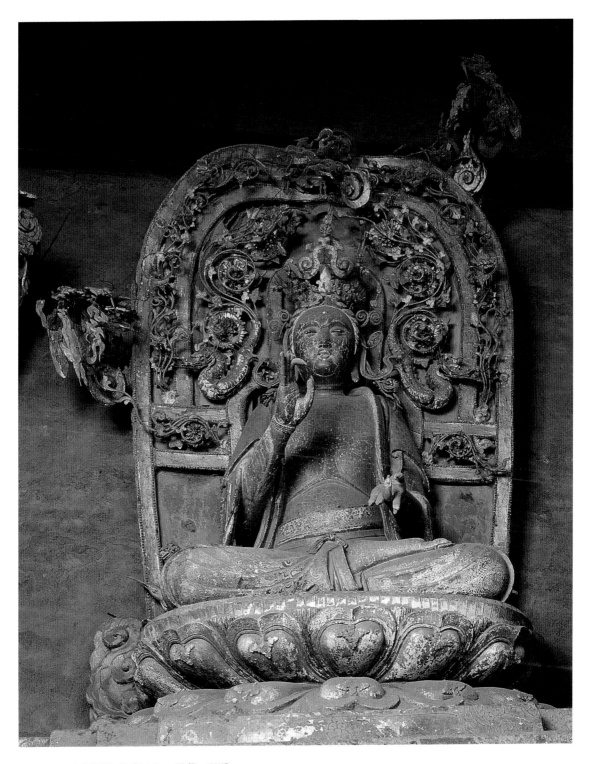

天王殿金剛手菩薩　像高 1.6m　明代　彩塑

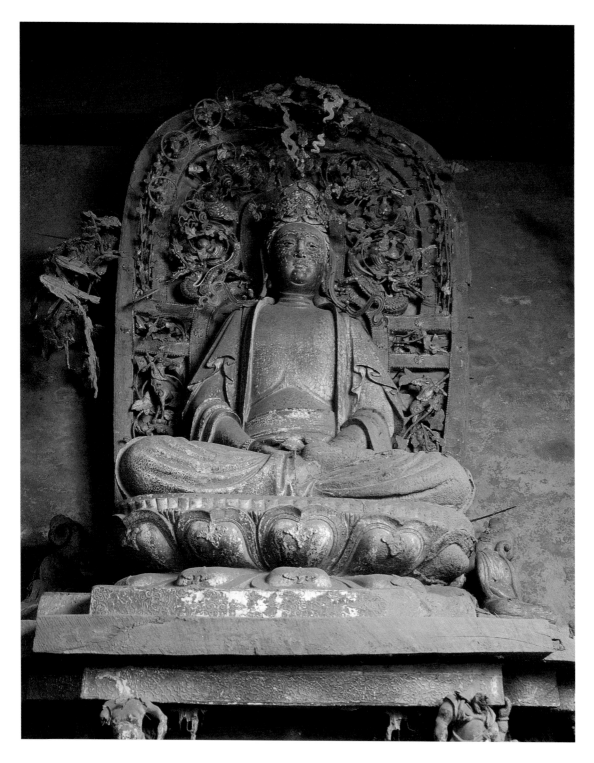

天王殿除蓋障菩薩　像高 1.6m　明代　彩塑

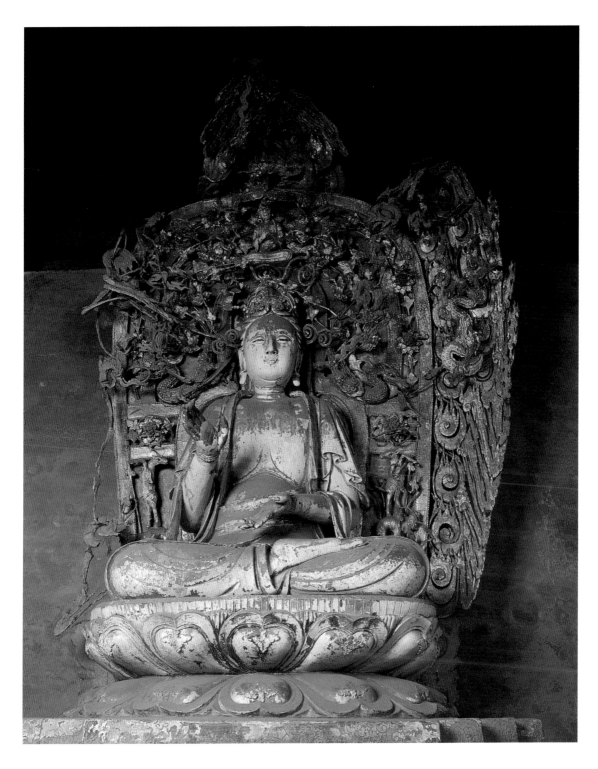

天王殿地藏菩薩　像高 1.6m　明代　彩塑

【雙林寺羅漢殿十八羅漢】

談起羅漢，不論是最早的阿難、迦葉比丘形，或羅漢形的造像，或者是唐、宋時盛行的十六羅漢，其後再加上二尊的十八羅漢，或者常常聽聞的五百羅漢，總之，在中土的造像世界，幾乎不能沒有羅漢像。

羅漢確實與中土造像息息相關，而且令人愛不釋手，探其原因，想必就是在其永遠住世修行證果的精神上吧！換言之，即使釋迦尊者已入涅槃，此等羅漢卻永不入涅槃，還要永遠留住世間，受佛囑咐，分住各洲，引領眾修行，一直護持著佛法。一般而言，中土早期的羅漢造像，實在沒有定名定形，在早期以佛、菩薩，甚而諸大弟子為首的造像世界中，真的不易見及。就是有，似乎是在北魏開始的五尊造像中，才普遍見及，但是此中的左右二尊羅漢，其實是釋尊涅槃時的阿難、迦葉二者，以比丘形像而造之，故其形像可說是千篇一律。嚴格說，只是個象徵意義，然而此象徵中卻透顯嚴肅的課題，即代表了釋尊雖已入涅槃了，然而有個比丘修行的羅漢者沒有涅槃，而且還要永不入涅槃地傳續著佛法修行的燃燈，永在這個世間上，永續經營地修證下去。因而，這個永在世間上的佛法修行經營，及其精神理念，兼而地，促使其後的羅漢造型與形象，與著人間的諸形百態，有著極為密切且又富人間習慣的對話。說實在，想在泛泛的痛苦在世人間，引領修行，卻不與真實人間形態對話，可能就不太務實吧！這一點，也可看出為什麼宋元之後的明清寺廟，總是讓十六或十八羅漢造在正殿的兩側，讓所有膜拜者可以自然又

雙林寺羅漢殿自左至右十八尊羅漢
十八羅漢為宋代造像，北面九個在說法，南面九個在論道，氣氛熱鬧而性格鮮明、形神兼備，表情動態富於變化，耐人尋味，衣紋曲線流暢，有金屬感覺。藝術手法嚴謹而不死板，放而不散，造型上體積與線條的選用十分成功，技法上繼承歷代傳統，是雕塑中的精品，也是雙林寺中的珍品。

自在的觀賞又對話。

羅漢的定名，眾所周知，是唐代玄奘大師譯出錫蘭高僧慶友所撰的《法住記》之後，中土世界才有完整的十六羅漢之名，以及分住各洲之名。此即：

一、賓度羅跋囉惰闍尊者（Piṇḍolabharadrāja，在西瞿陀尼州，住一○○○人）

二、迦諾迦伐蹉尊者（Kanakavatsa，在加濕彌羅，住五○○人）

三、迦諾迦跋釐惰闍尊者（Kanakabharadrāja，在東勝身洲，住六○○人）

四、蘇頻陀尊者（Subinda，在北俱盧洲，住七○○人）

五、諾距羅尊者（Nakula，在南贍部洲，住八○○人）

六、跋陀羅尊者（Bhadra，在耽沒羅洲，住九○○人）

七、迦哩迦尊者（Kālika，在僧伽茶洲，住一○○○人）

八、伐闍羅弗多羅尊者（Vajraputra，在金本剌拏洲，住一○○○人）

九、戎博迦尊者（Jivaka，在香醉山，住九○○人）

十、半託迦尊者（Panthaka，在三十三天，住一三○○人）

十一、囉怙羅尊者（Rāhula，在畢利颺瞿洲，住一○○○人）

十二、那伽犀那尊者（Nāgasena，在半度波山，住一二○○人）

十三、因揭陀尊者（Aṅgaja，在廣脅山，住一三○○人）

十四、伐那婆斯尊者（Vanavāsin，在可住山，住一四○○人）

十五、阿氏多尊者（Ajita，在鷲峰山，住一五○○人）

十六、注荼半吒迦尊者（Cūḍapanthaka，在持軸山，住一六○○人）

這十六尊大阿羅漢，正如經中所言的，一切皆具三明、六通、八解脫等無

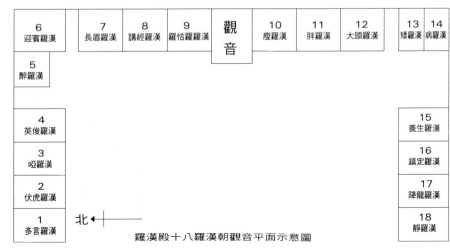

羅漢殿平面示意圖

| 6 迎賓羅漢 | 7 長眉羅漢 | 8 講經羅漢 | 9 羅怙羅漢 | 觀音 | 10 瘦羅漢 | 11 胖羅漢 | 12 大頭羅漢 | 13 矮羅漢 | 14 病羅漢 |

5 醉羅漢

4 英俊羅漢 / 3 啞羅漢 / 2 伏虎羅漢 / 1 多言羅漢

15 養生羅漢 / 16 鎮定羅漢 / 17 降龍羅漢 / 18 靜羅漢

北◀

羅漢殿十八羅漢朝觀音平面示意圖

量功德，離三界染，誦持三藏，博通外典，承佛敕故，以神通力延自壽量，

乃至世尊，正法應注，常隨護持，及與施主作真福田，今彼施者得大果報。

至於常見的十八羅漢，說法頗多，有取以《佛祖統記》的，以迦叶尊者，和君屠鉢嘆尊者；或迦達摩多羅尊者，和布袋和尚；也有取以降龍尊者和伏虎尊者。清乾隆皇帝認為第十七位應是降龍羅漢，第十八位應是伏虎羅漢，即彌勒尊者。自此御論之後，十八尊者就成定說了，因而晚近官式大型寺廟所見的就是以此十八羅漢為定形定樣了。不過，到了民間卻又有其一套信仰生態美學了，會因各地特殊信仰習俗，而有不同的十八羅漢版本。當然，十八羅漢不管如何變化，總該應有所本，有關於此，當代佛教藝術研究學者陳清香教授，在其近著《羅漢圖像研究》（文津書局出版）一書中有著詳盡考證的探究，期待有興趣的讀者能夠加以傾讀。特別是賓頭盧羅漢及降龍、伏虎羅漢的特殊尊者，還有專章的探考。

令中土人士這麼喜愛的十六、或十八羅漢，至於其造型特色為何？想必是值得一探的課題。關於此，幾乎海內外的研究者們都取於著名的宋人貫休羅漢像的《畫贊》。目前的文獻上，有宋人蘇軾的，也有明代高僧紫柏大師的贊詞。例如：

蘇軾貫休十八羅漢贊詞如下：

第一實度羅跋囉墮尊者

白氎在膝、貝多在巾。目視超然，忘經與人。

面顧百皺，不受刀箭，無心掃除，留此殘雪。

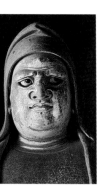

啞羅漢

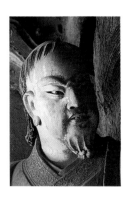

伏虎羅漢

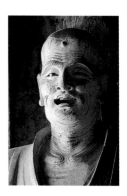

多言羅漢

第二迦諾迦伐蹉尊者

耆年何老，粲然復少。我知其心。佛不妄笑，嗔喜雖幻，笑則非嗔，施此無憂，與無量人。

第三迦諾迦跋梨墮闍尊者

揚眉注目，拊膝橫拂，問此大士，為言為嘿，嘿如雷霆，言如牆壁，非言非默，百祖是式。

第四蘇頻陀尊者

聯耳垂肩，綺眉覆觀，佛在世時，見此耆年。開口誦經，四十餘齒，時聞雷電，出一彈指。

第五諾矩羅尊者

善心為男，其室法喜，背癢孰爬，有木童子。美狼惡婉，自昔所聞，不圓其輔，有圓者存。

第六跋陀羅尊者

高下適當，輕重得宜，使真童子，能知茲乎。現六極相，代眾生報，使諸佛子，具佛相好。

第七迦理迦尊者

佛子三毛，髮眉與須，既去其二，一則有餘。因以示眾，物無兩遂，既得無生，則無生死。

第八伐闍羅弗多尊者

兩眼方用，兩手自寂，用者注經，寂者寄膝。二法相亡，亦不相損，是四句偈，在我指端。

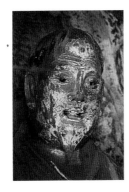

迎賓羅漢

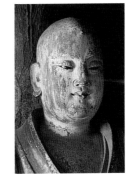

醉羅漢

英俊羅漢

第九戒博迦尊者

一劫七日，剎那三世。何念之勤，屈指默計。
屈者已往，信者未然，孰能住此，屈信之間。

第十半託迦尊者

垂頭沒肩，倪目注視，不知有經，面況字義，
佛子云何，飽食晝眠，勤苦用功，諸佛亦然。

第十一羅怙羅尊者

面門月圓，瞳子電爛，示和猛容，作威喜觀。
龍象之姿，魚鳥所驚。以是幻身，為護法城。

第十二羅迦那尊者

以惡轑物，如火自熱，以信入佛，如水自濕。
垂肩捧手，為誰虔恭，導師無德，水火無功。

第十三因揭陀尊者

持經持珠，杖則倚肩，植杖而起，經珠乃閑，
不行不位，不坐不臥，問師此時，經杖何在。

第十四伐那婆斯尊者

六塵既空，出入息滅，松摧石隕，路迷草合。
逐獸於原，得箭忘弓，偶然汲水，忽焉相逢。

第十五阿氏多尊者

勞我者晰，休我者黔，如晏如岳，鮮不僻淫。
是哀駘宅，澹台滅明，各研於心，得法眼正。

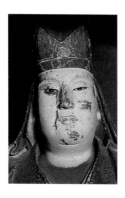

羅怙羅羅漢

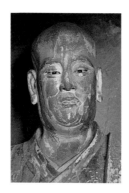

講經羅漢

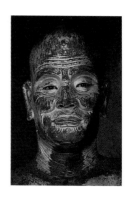

長眉羅漢

66

第十六注荼半託迦尊者

以口說法，法不可說，以手示人，手去法滅。
生滅之中，了然真常，是故我法，不離色聲。

第十七慶友尊者

以口誦經，是二道場，各自起滅。
孰知毛竅，八萬四千，皆作佛事，說法熾然。

第十八賓頭盧尊者

右手持杖，左手拊石，爲手持杖，爲杖持手。
宴坐石上，安以杖爲。無用之用，世人莫知。

紫柏大師《貫休所畫羅漢畫記並贊》十六首：贊詞如下：

第一賓度羅跋囉墮闍尊者，一手持杖，而手屈二指。膝上閣經，而不觀。
杖穿虎口，餘指間屈，以此爲人，喚渠何物。

第二迦諾伐嗟尊者，雙手結印。而杖倚肩。
頭顱異常，隆面復窓，品底雙眸，光芒難遮。

第三迦諾迦跋黎墮闍尊者，骨瘦稜層，目瞠眉橫如劍。
形如枯木。忽開面門。須臾之間，眼桂鼻掀。

第二迦諾跋黎墮闍尊者，骨瘦稜層，目瞠眉橫如劍。
樹栗一條，拳拳握牢，有心無心，筆墨難描。

右手執拂，左手按膝。
骨齊枯柴，物我忘懷，眼露眉橫，見人活埋。

右手握拂，抑揚雌雄，聳肩並足，龍象之宗。

第四蘇頻陀尊者，趺坐石上，右手握拳，左手按膝，眉長覆面。

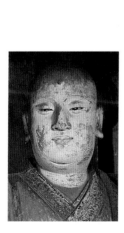
大頭羅漢

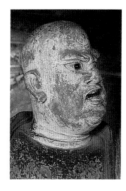
胖羅漢

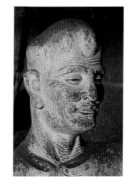
瘦羅漢

一手握拳，一手閣膝，累足而坐，萬古一日。

面部少寬，頭多峰巒，若問法義，兩眉覆觀。

第五諾矩羅尊者：雙手執木童子，爬癢。

俄覺背癢，手爬不能，用木童子，一爬癢停。

未覺癢無，既癢爬除，敢問尊者，此癢何如。

第六跋陀羅尊者：軀體豐頤，瞠目上視，手搯數珠。

春秋幾何，晝夜百八，珠轉如輪，聖凡生殺。

腦額欠肥，偏頰所希。眼光射空，鳥駭停飛。

第七迦理迦尊者：宴坐石上，眉長繞身。

面不盈搩，五官分職，聲色香味，各有法則。

身無一尋，眉長丈餘，以此爲舌，隨時卷舒。

第八伐闍羅弗多尊者：露肩交手，心有所思。

貝多展石，橫眸讀之，交臂露肩，心有所思。

空山無人。老樹爲伴，風弄新條，心柔如斷。

第九戍博迦尊者：側坐正見半面，一手執扇拂，一手屈三指。

左手握扇，右手握拳，眾人之見，我則不然。

以扇握手，拳亦何用，作是觀者，雲山我肘。

第十半託迦尊者：雙手持經，縮頸聳肩，注目視之。

肩高枕骨，目迸天裂，經轉變瞳，清機漏洩。

風月無主，煩茲耆年，是龍是蛇，逐句試宣。

第十一羅怙羅尊者，撐眉怒目，手有所指。

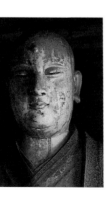

養生羅漢

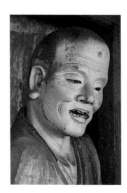

病羅漢

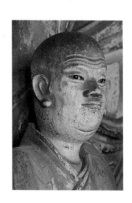

矮羅漢

怒則不喜，雙目如劍，眸子流火，晴空電閃。

凡有邪思，指之即空，本光獨露，如日在中。

第十二那伽犀那尊者：擎拳柱頜，開口露舌，擎拳曲折。

目動眉搖，開口見舌，以識悟物，擎拳曲折。

背後雲山，流泉潺潺，不以耳聞，我心始閒。

第十三因揭陀尊者：杖藜倚肩，左手托經，垂頭而注視，右手掐珠。

降伏其心，使心不閒，珠轉指上，經置掌間。

猶恐其放，杖倚腹肩，以經視眼，心遊象先。

第十四伐那婆斯尊者：六用不行，入定品谷。

心如死灰，形如稿木，神妙萬物，蒼巖骨肉。

鐵磬誰鳴，空谷傳聲，呼之不聞，不呼眼瞠。

第十五阿氏多尊者：雙手抱膝，而開口仰視，齒牙畢露，脫出數枚。

抱膝何勞，頭顧岩嶢，才開口縫，舌相可描。

以眼說法，開合無常，明暗代謝，奚累此光。

第十六注荼半託尊者：倚枯槎，而書空，腰插梭扇一握，上畫日月。

古樹苔垂，指頻屈伸，請問大士，為我為人。

梭扇一柄，匪搖風生，無邊熱惱，披拂頓清。

上述兩首宋人、明人的贊詞，雖是針對宋代貫休的羅漢像，但也是對其後
各地羅漢像定名定型的基本依據。雖然其後的十八羅漢像有著極多變化，無
法作百分之百的圖像對證，然而還是可作百分之五十的圖像驗證的，故此等
贊詞，說實在，還是極為重要而不可忽視的。

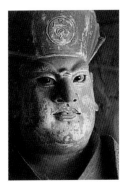

靜羅漢

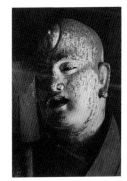

降龍羅漢

鎮定羅漢

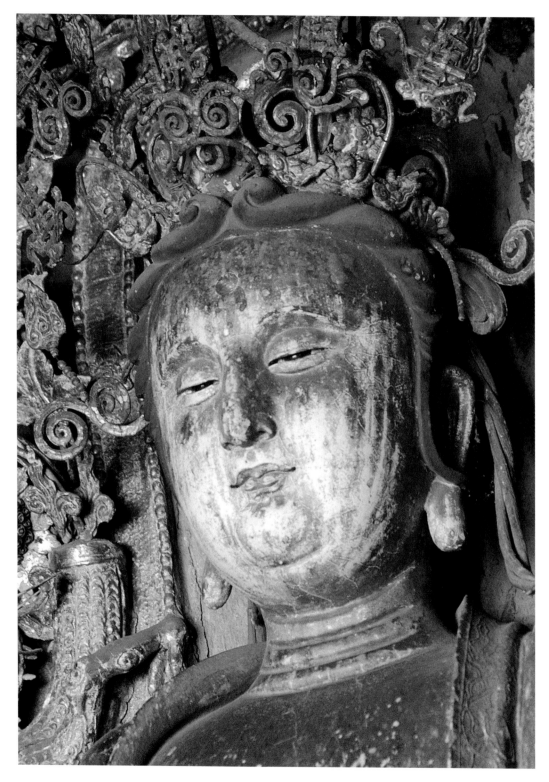

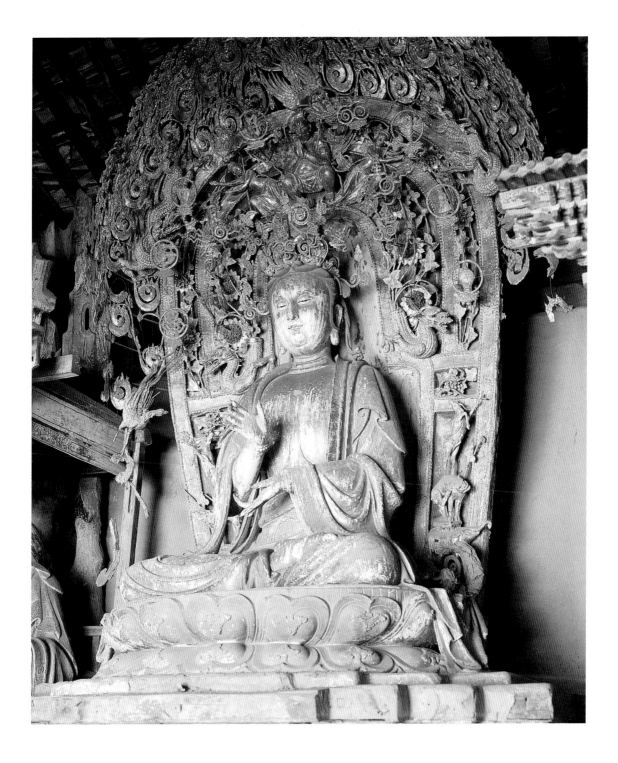

羅漢殿正中主像觀世音菩薩像　法相尊貴莊嚴　明代（有宋塑風格）　像高 1.6m　彩塑（上圖）
觀世音菩薩像頭部特寫　（右頁圖）

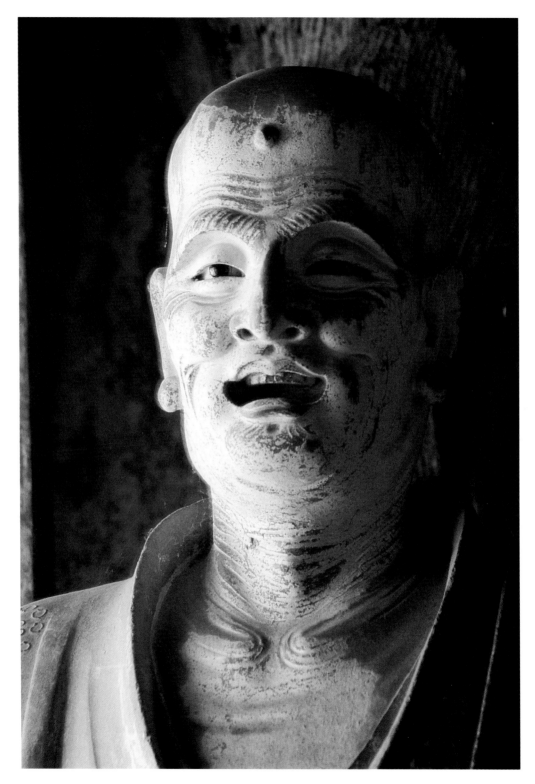

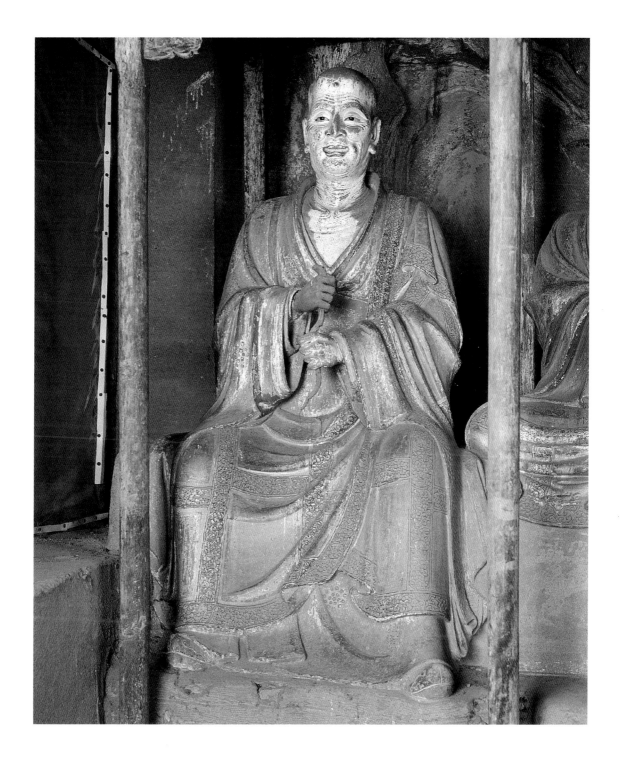

多言羅漢　明代（有宋塑風格）約高 1.45m 彩塑（上圖）
多言羅漢（局部）　彩塑　（右頁圖）

73

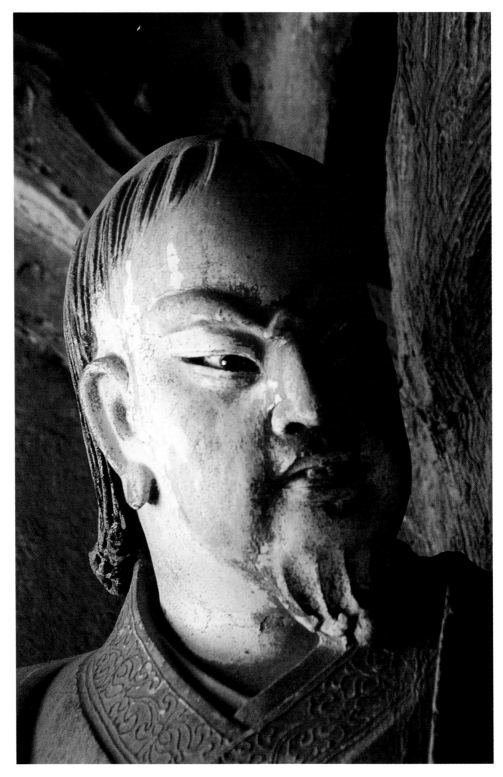

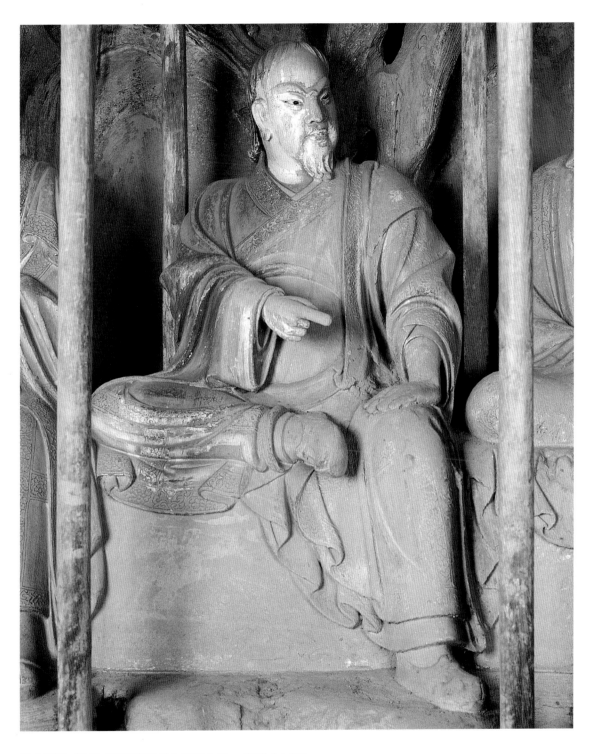

伏虎羅漢　明代（有宋塑風格）高約 1.42m 彩塑（上圖）
伏虎羅漢　明代（局部）彩塑　（右頁圖）

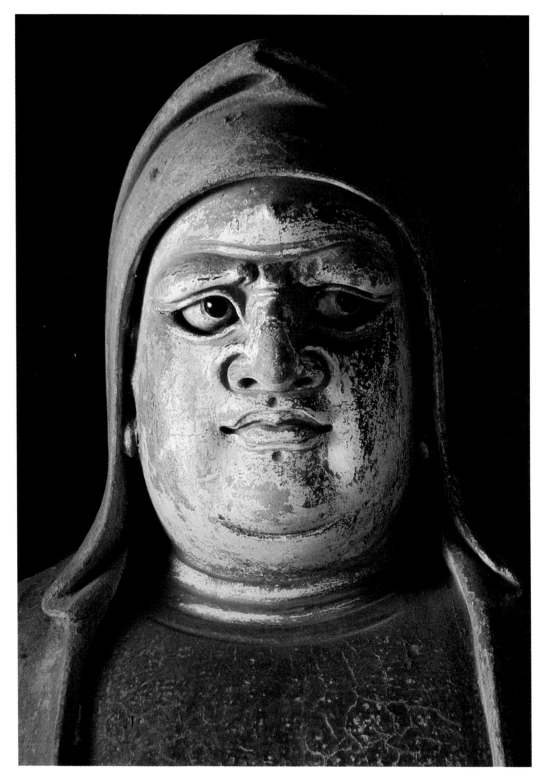

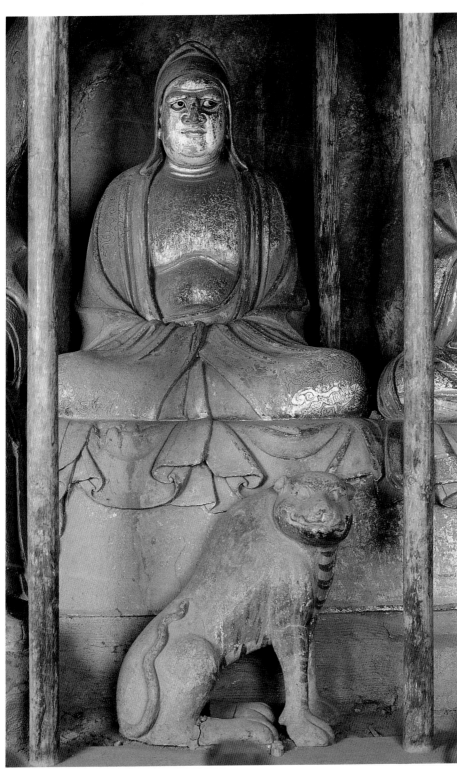

啞羅漢　明代
（有宋塑風格）
高約 1.05m
（下面的虎為伏虎羅
漢指的大虎）
彩塑（左圖）
啞羅漢　（局部）
彩塑　（右頁圖）

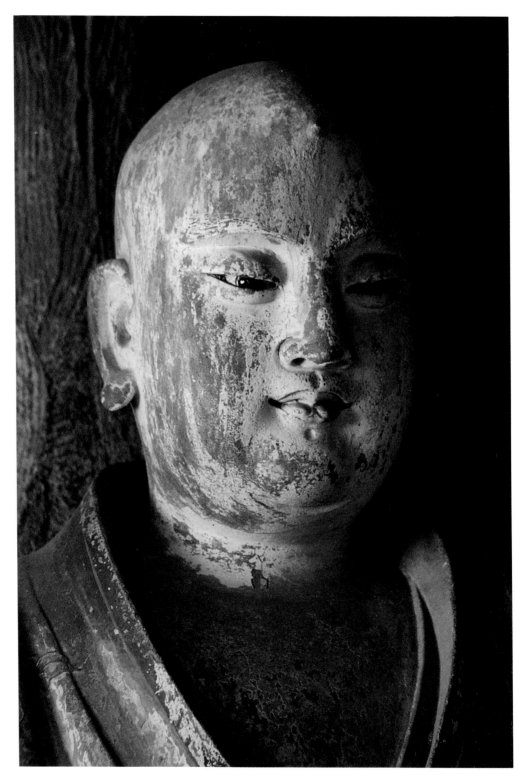

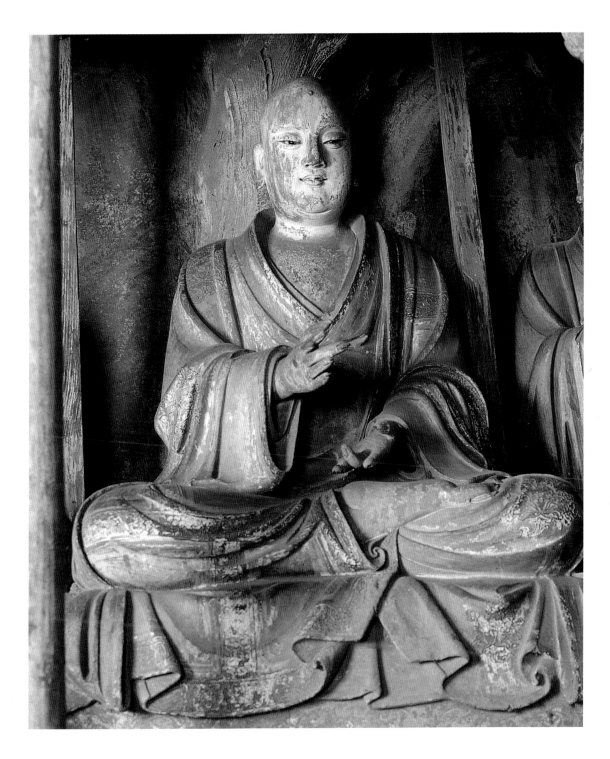

英俊羅漢　明代（有宋塑風格）　高約 1m　彩塑（上圖）
英俊羅漢　明代（局部）彩塑（右頁圖）

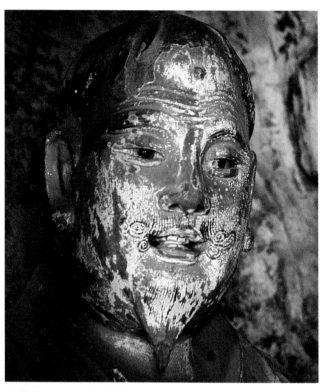

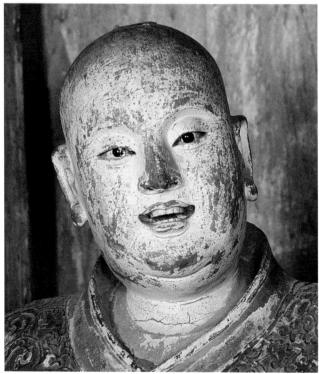

醉羅漢　明代（局部）彩塑　（上圖）
迎賓羅漢　明代（局部）彩塑　（下圖）

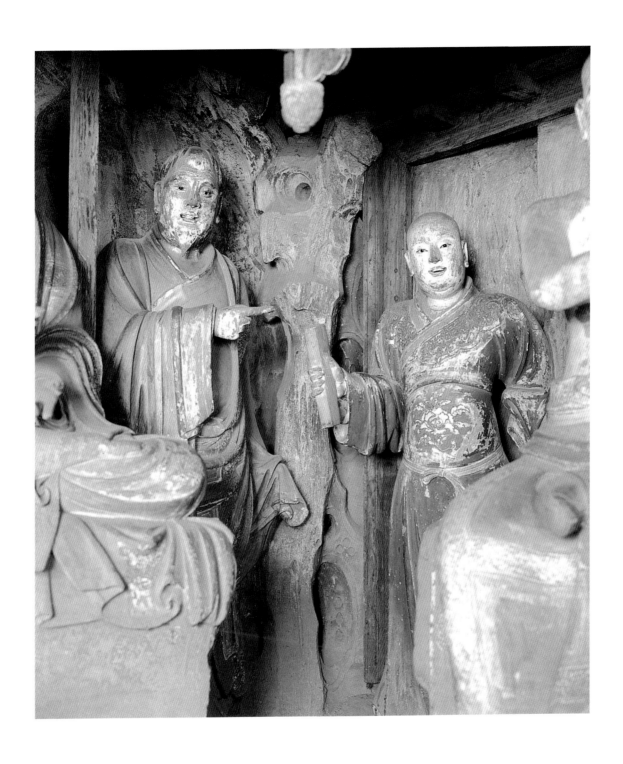

醉羅漢（左）　明代（有宋塑風格）　高約 1.75m 彩塑
迎賓羅漢（右）明代（有宋塑風格）　高約 1.6m 彩塑

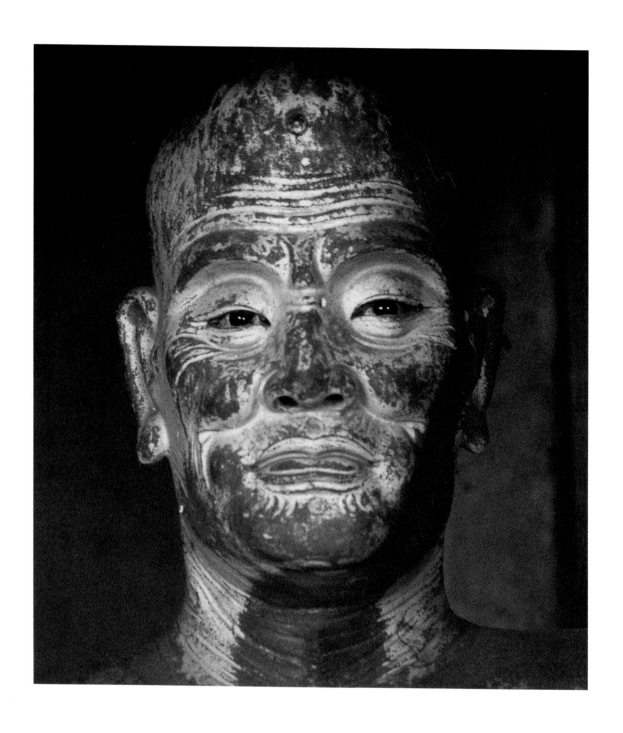

長眉羅漢　明代（有宋塑風格）　高約 1.5m 彩塑（左頁圖）
長眉羅漢　明代（局部）彩塑　（上圖）

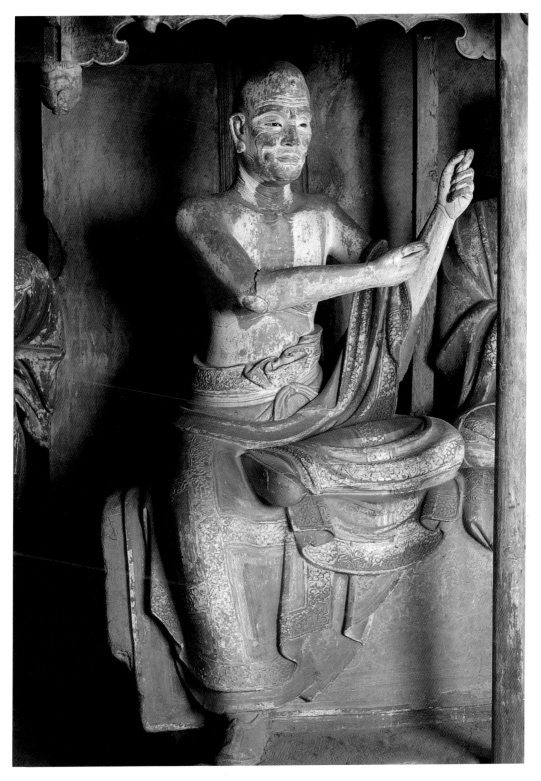

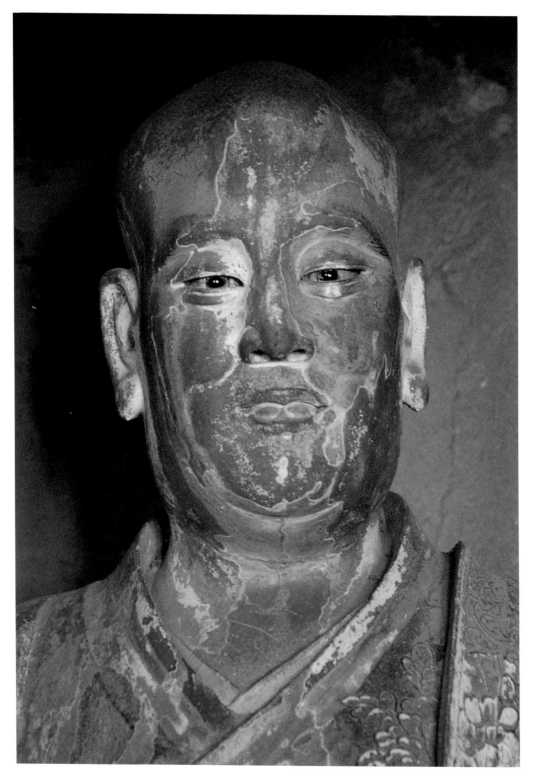

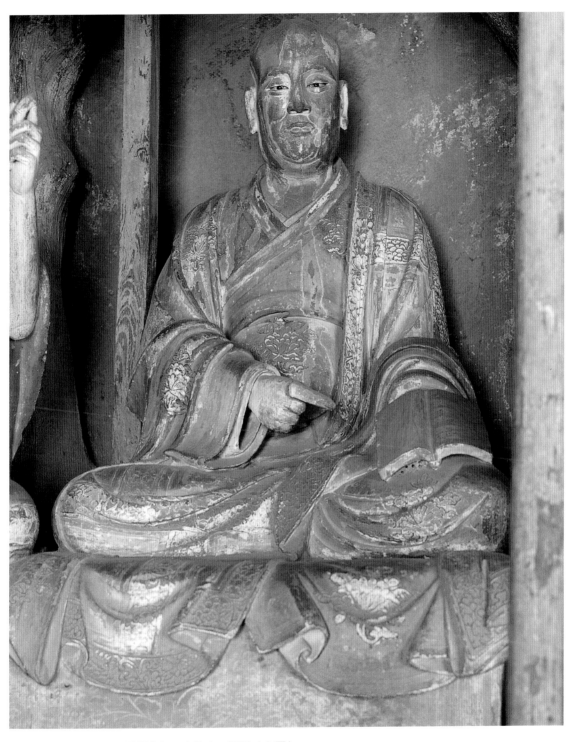

講經羅漢　明代（有宋塑風格）　高約 1m 彩塑（上圖）
講經羅漢　明代（局部）彩塑　（右頁圖）

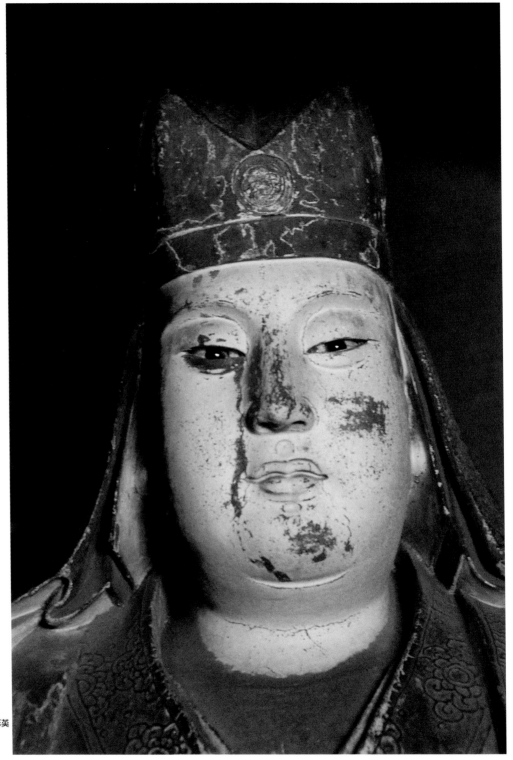

羅怙羅羅漢
彩塑
（局部）

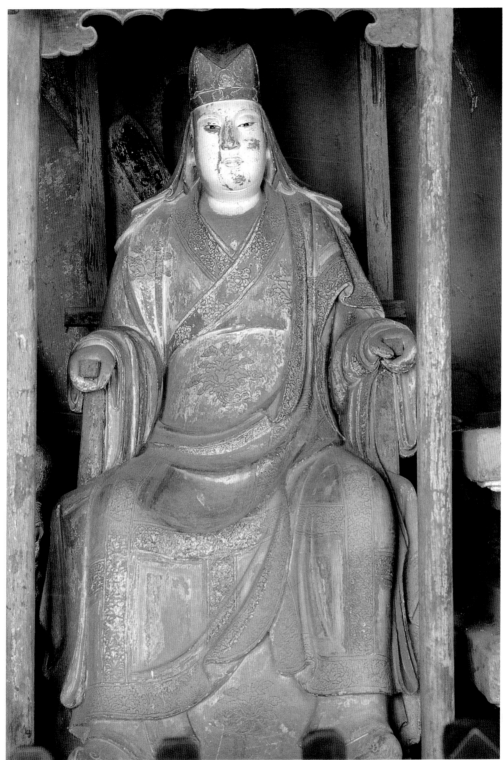

羅怙羅羅漢
明代
高約 1.5m
彩塑

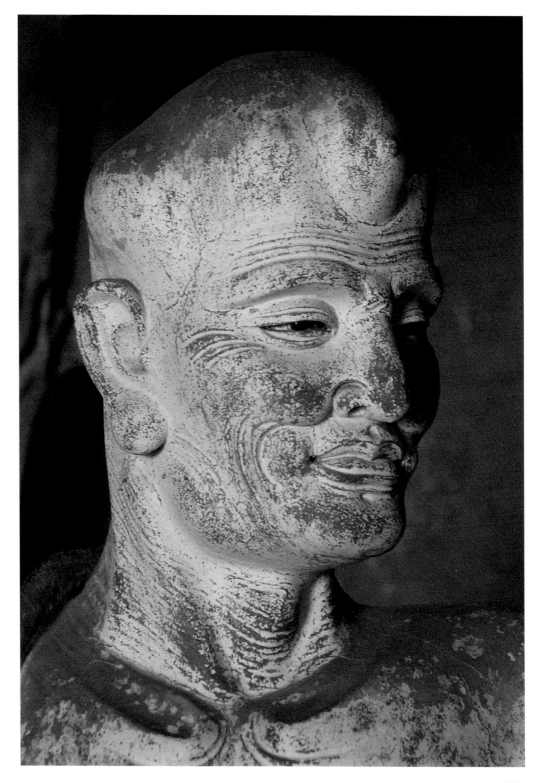

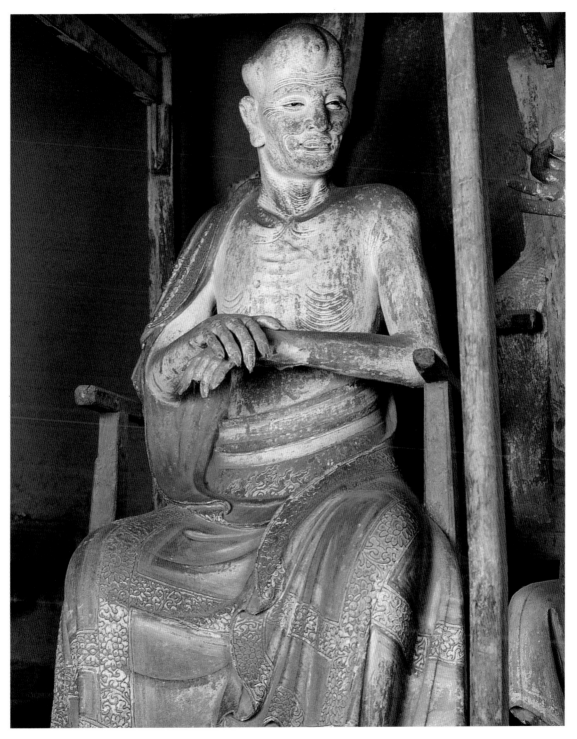

瘦羅漢　明代（有宋塑風格）　高約 1.45m 彩塑（上圖）
瘦羅漢　明代（局部）彩塑　（右頁圖）

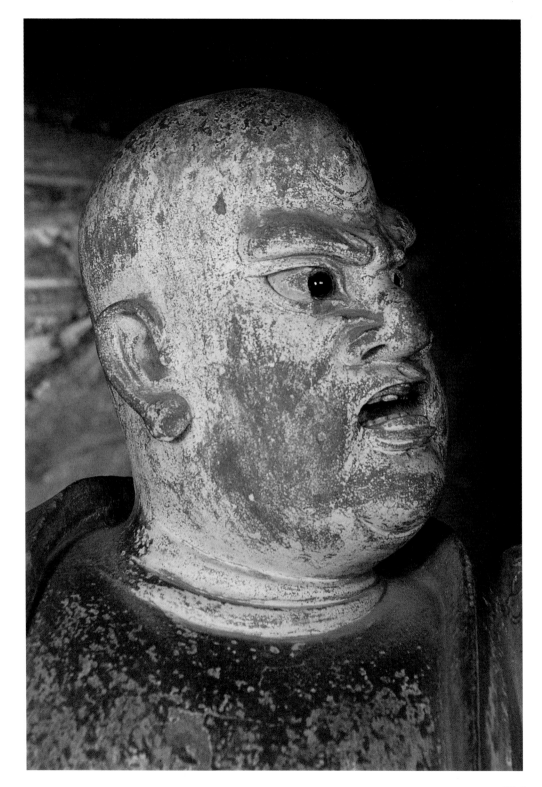

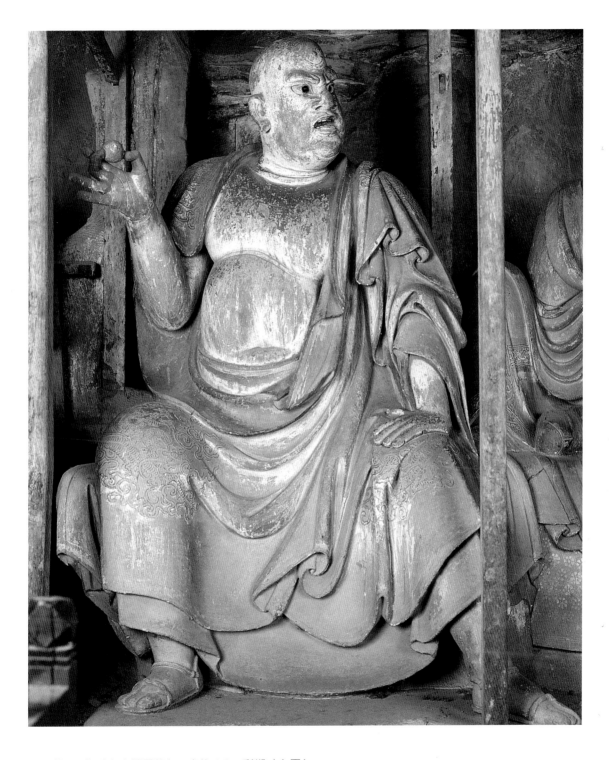

胖羅漢　明代（有宋塑風格）　高約 1.5m 彩塑（上圖）
胖羅漢　明代（局部）彩塑（右頁圖）

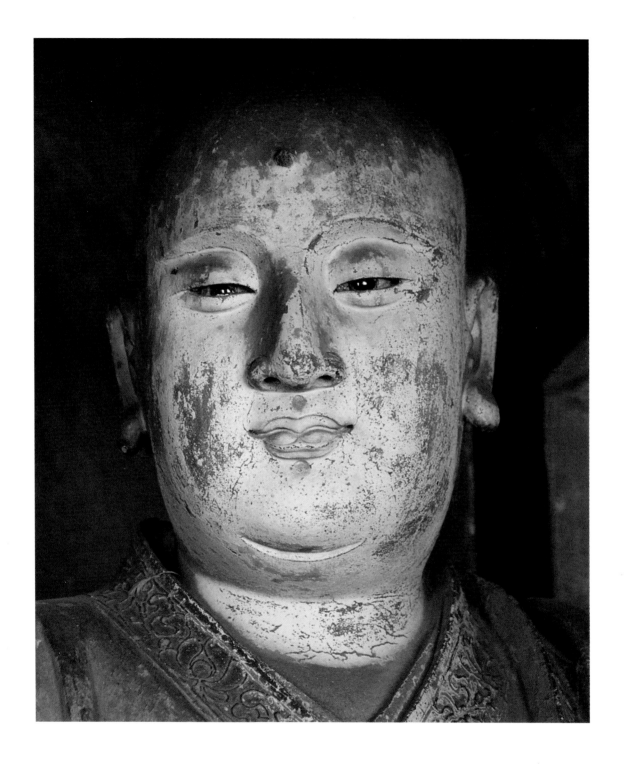

大頭羅漢　明代（有宋塑風格）　高約 1.05m 彩塑（左頁圖）
大頭羅漢　明代（局部）彩塑（上圖）

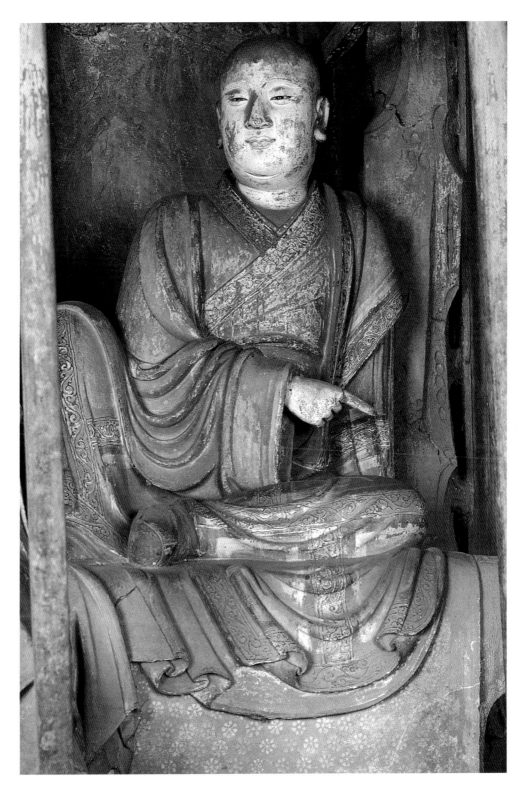

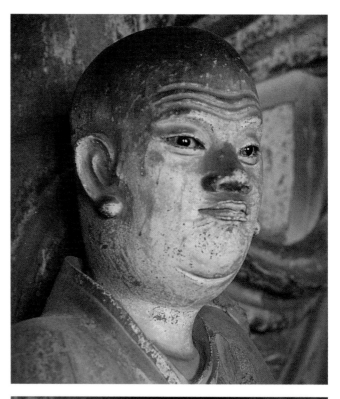

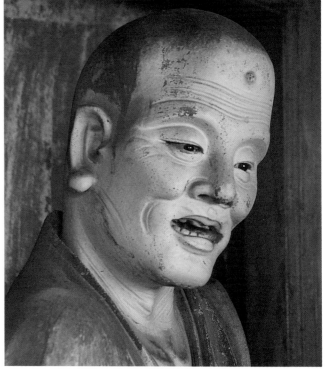

矮羅漢　明代（局部）彩塑（上圖）
病羅漢　明代（局部）彩塑（下圖）

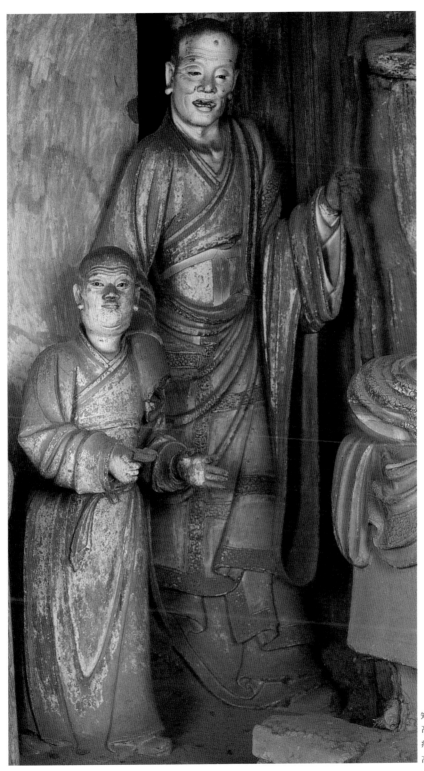

矮羅漢　明代（有宋塑風格）
高約 1.2m 彩塑（左）
病羅漢　明代（有宋塑風格）
高約 1.75m 彩塑（右）

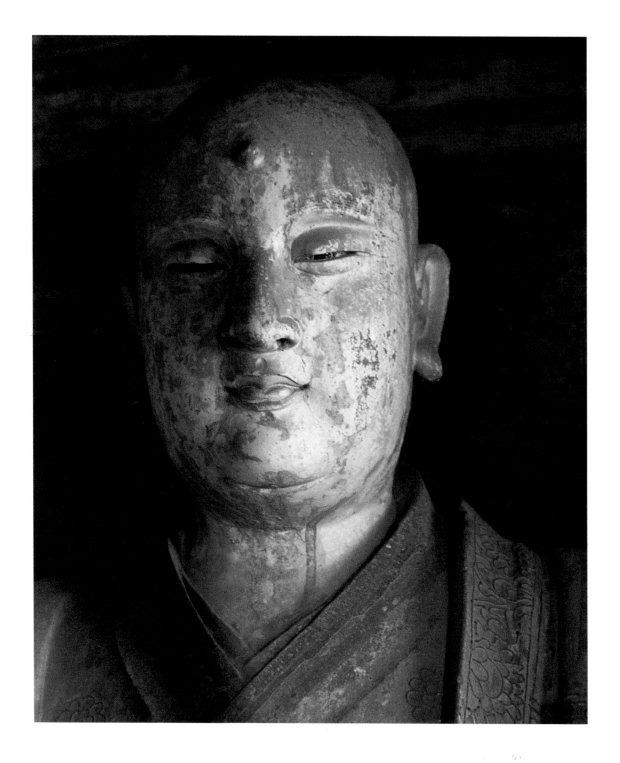

養生羅漢　明代（有宋塑風格）　高約 1.1m 彩塑（左頁圖）
養生羅漢　明代（局部）彩塑（上圖）

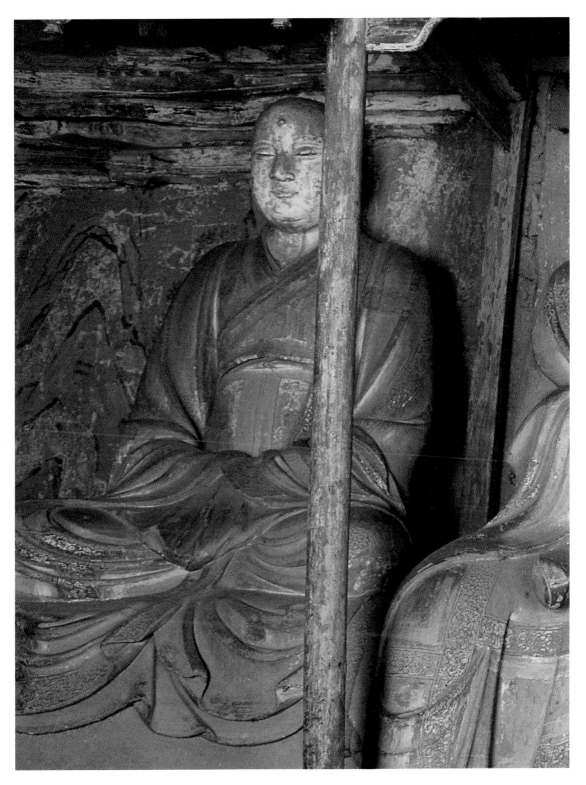

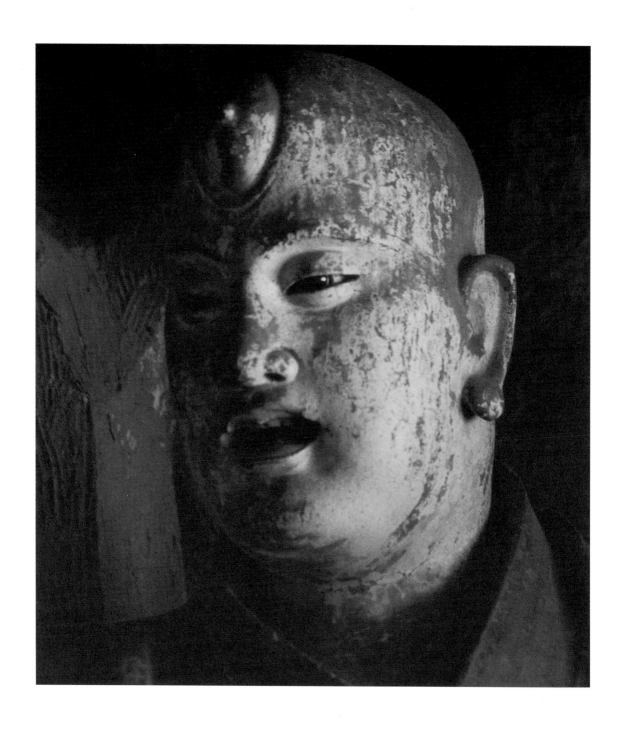

鎮定羅漢　明代（有宋塑風格）　高約 1.55m 彩塑（左頁圖）
鎮定羅漢　明代（局部）彩塑（上圖）

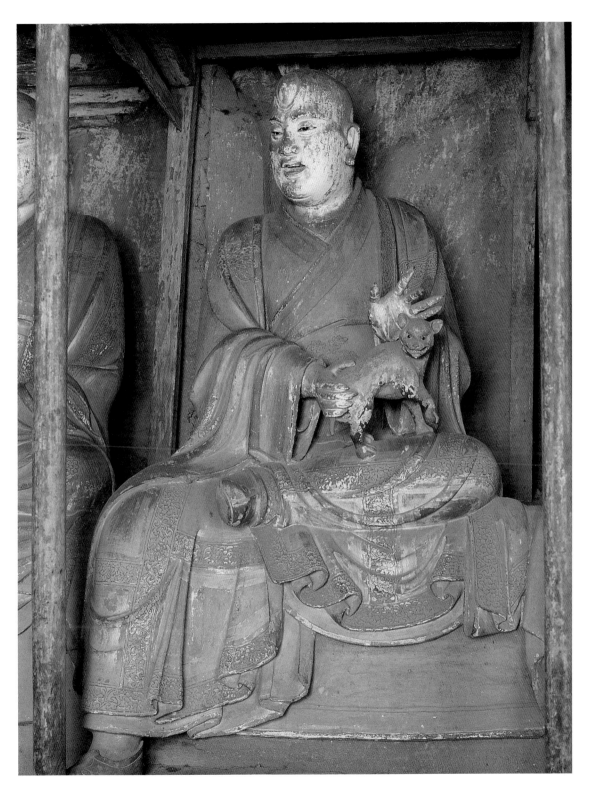

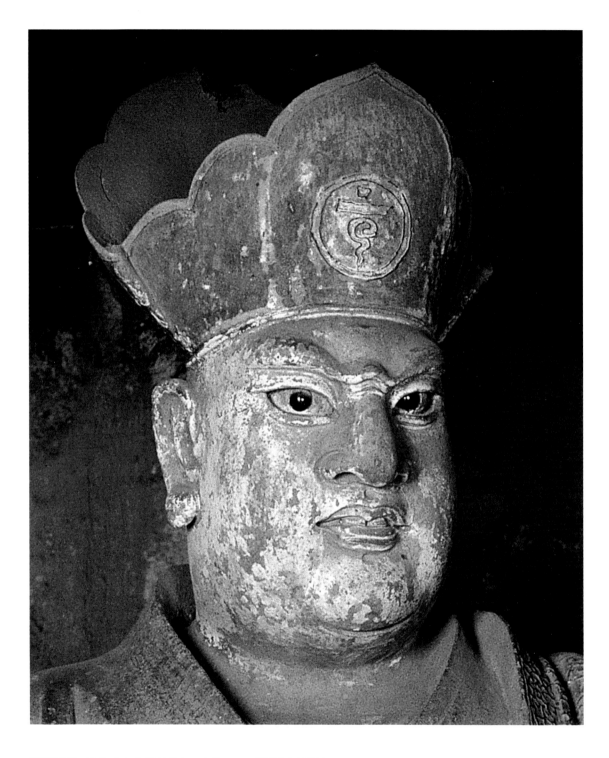

降龍羅漢　明代（有宋塑風格）　高約 1.6m　彩塑（左頁圖）
降龍羅漢　明代（局部）彩塑（上圖）

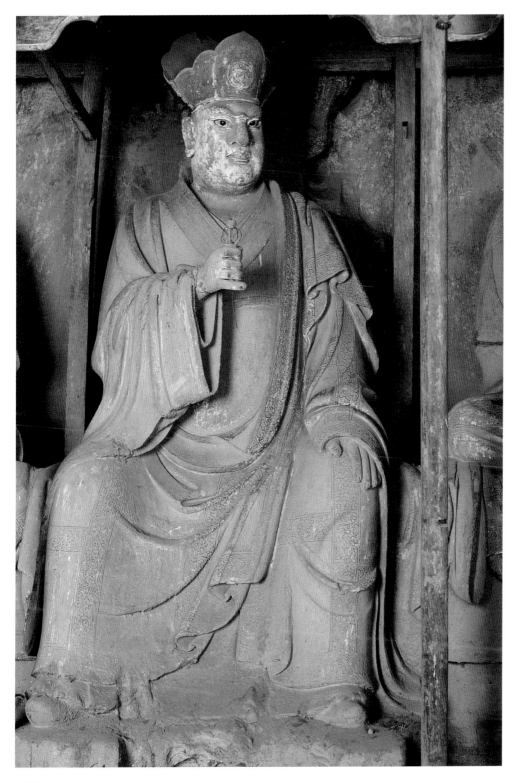

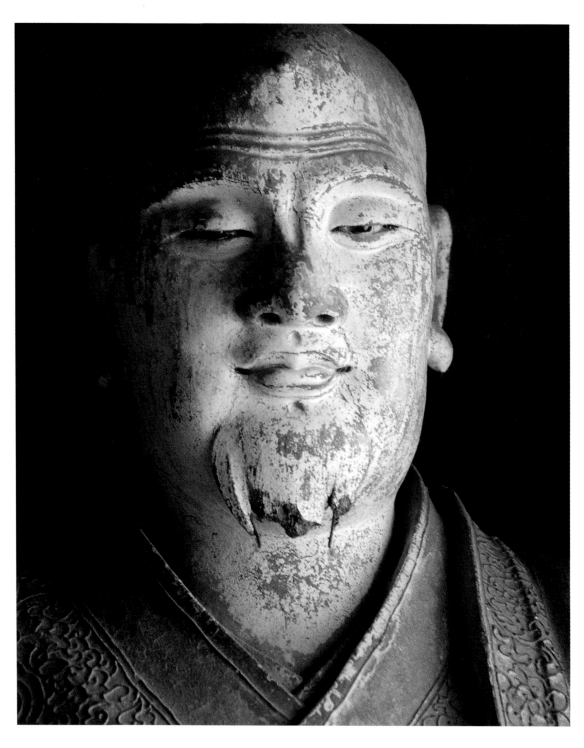

靜羅漢　明代（有宋塑風格）　高約 1.05m 彩塑（左頁圖）
靜羅漢　明代（局部）彩塑（上圖）

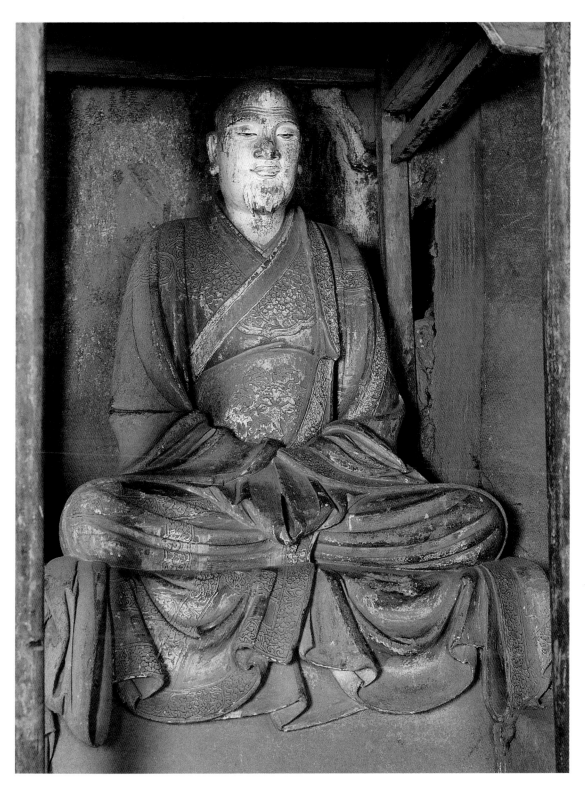

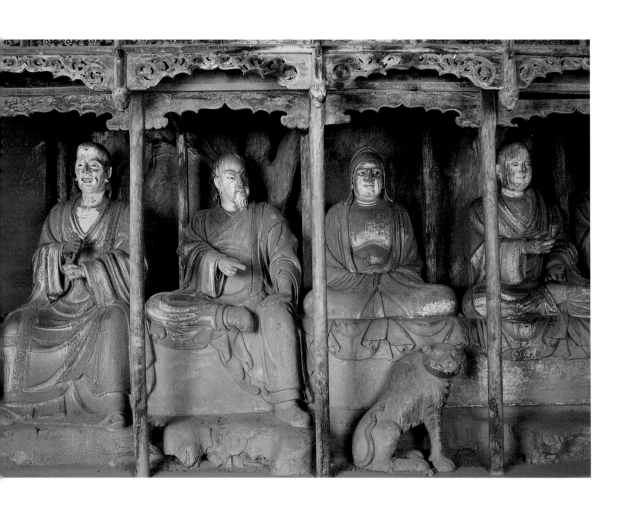

羅漢殿內實景（左起多言羅漢、伏虎羅漢、啞羅漢、英俊羅漢）（上圖）
羅漢殿內實景（左起養生羅漢、鎮定羅漢、降龍羅漢、靜羅漢）（左頁上圖）
羅漢殿內實景（中爲觀世音菩薩）（左頁下圖）

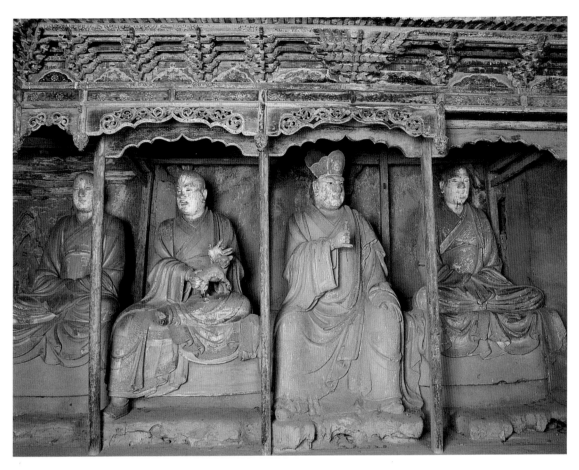

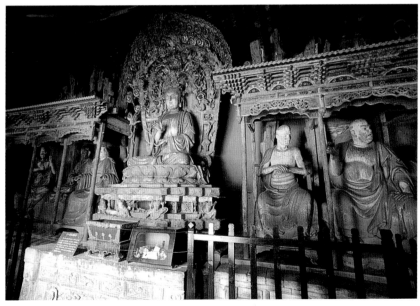

《雙林寺閻王殿彩塑圖版》

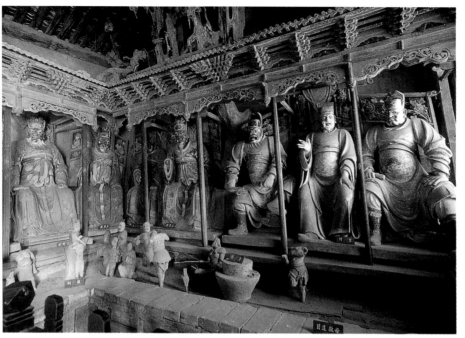

3 變成王	4 五官王	5 初江王	地藏王菩薩 〈已損壞〉		6 秦廣王	7 宋帝王	8 閻摩王
2 平等王			關公 高150cm	道明 高154cm			9 泰山王
1 五道轉輪王			馬面 高155cm	牛頭 高160cm			10 都市王
判官							判官
判官							判官
判官		六曹判官像高130～135公分左右 ⟶↑北					判官

小塑像

閻王殿內一景（左起宋帝王、閻摩王、泰山王、都市王、判官）（上圖）
閻王殿塑像平面示意圖（下圖）

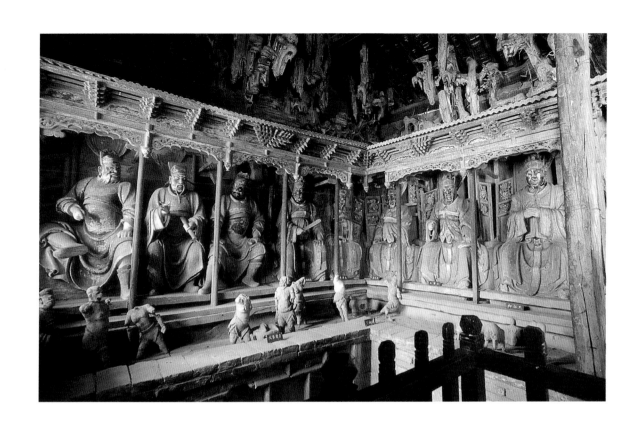

閻王殿內一景（左起判官三位、五道轉輪王、平等王、變成王、五官王、初江王）

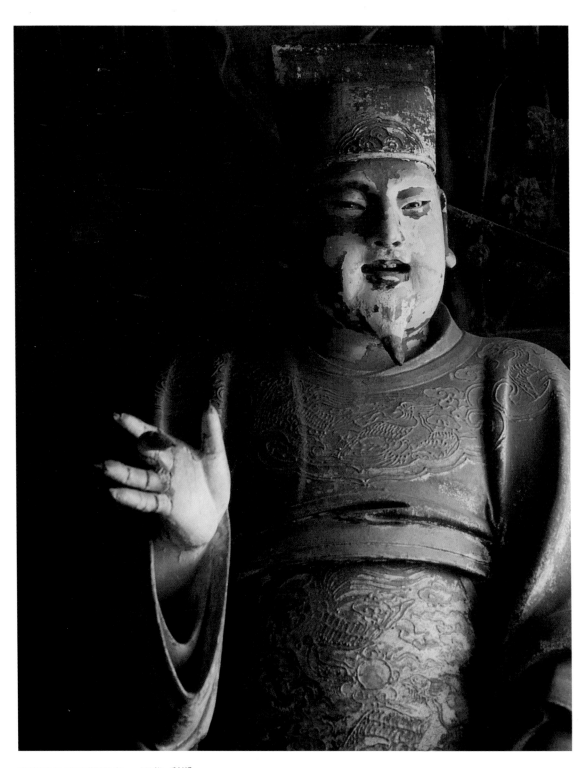

閻王殿內判官造像之一　明代　彩塑

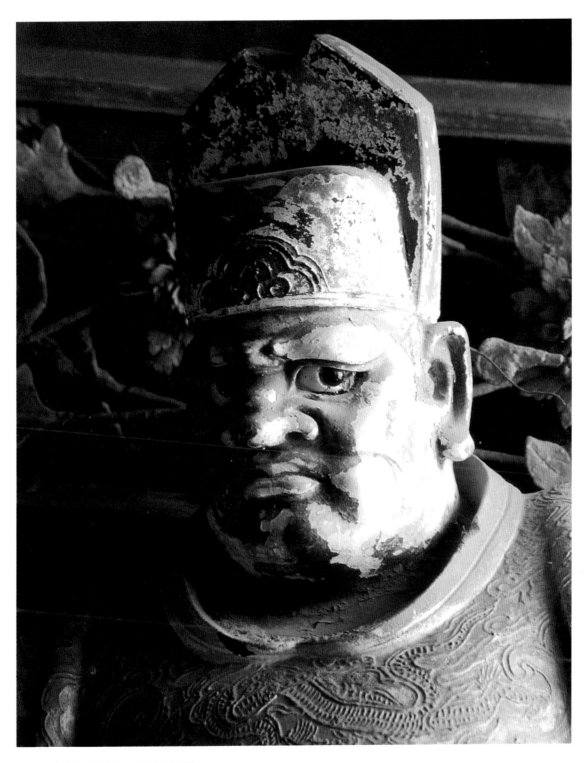

閻王殿內判官造像之二　明代　彩塑

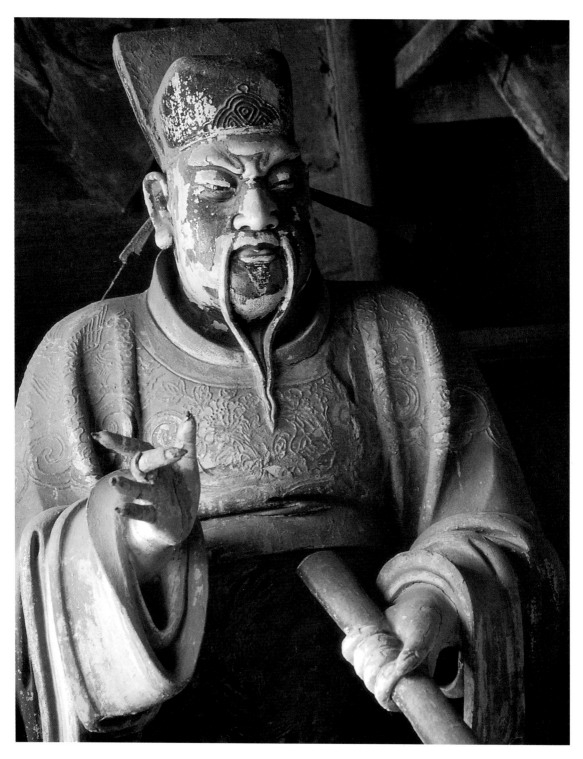

閻王殿內判官造像之三　明代　彩塑

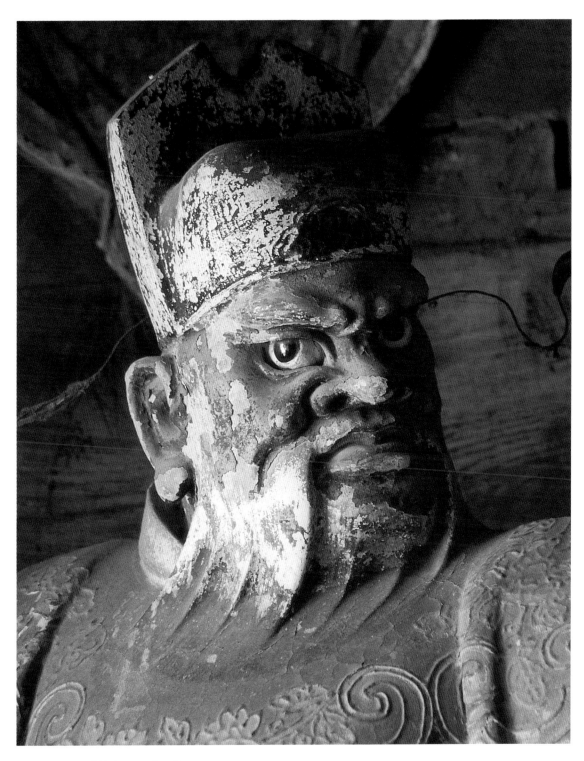

閻王殿內判官造像之四　明代　彩塑

【雙林寺釋迦殿彩塑圖版】

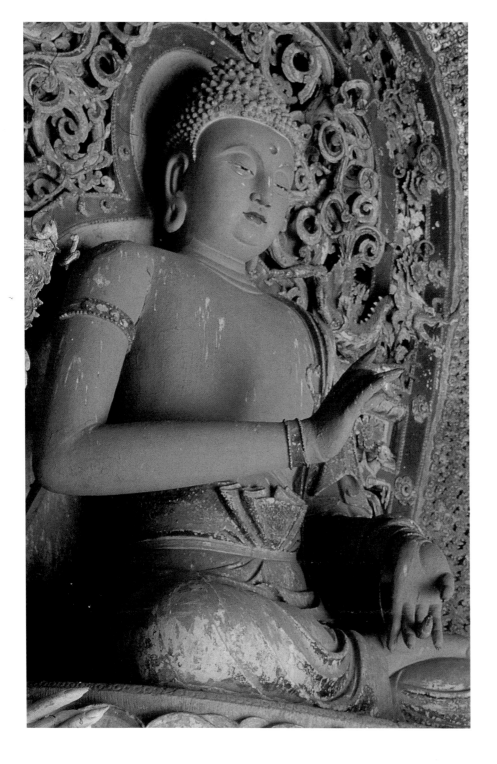

（左圖主像局部）

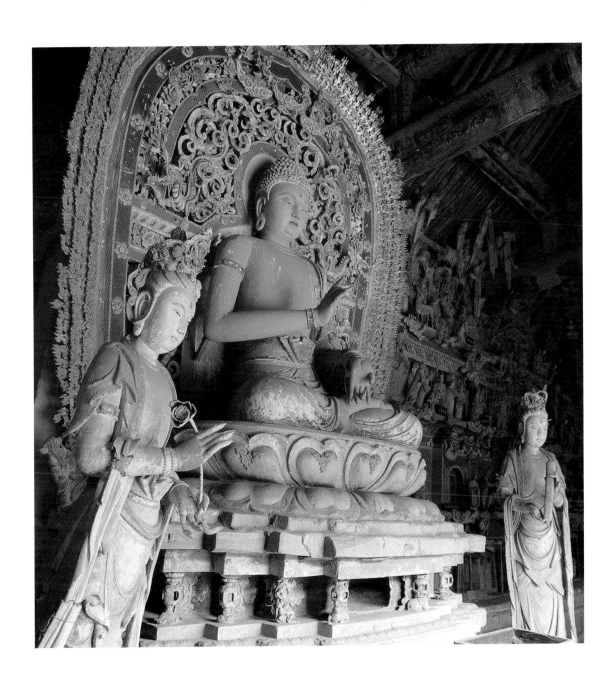

釋迦殿主像釋迦佛　明代　像高（不含背光和底座）1.98m，底座 1.6m　彩塑
兩側為文殊及普賢二尊菩薩，各高約 1.85m。

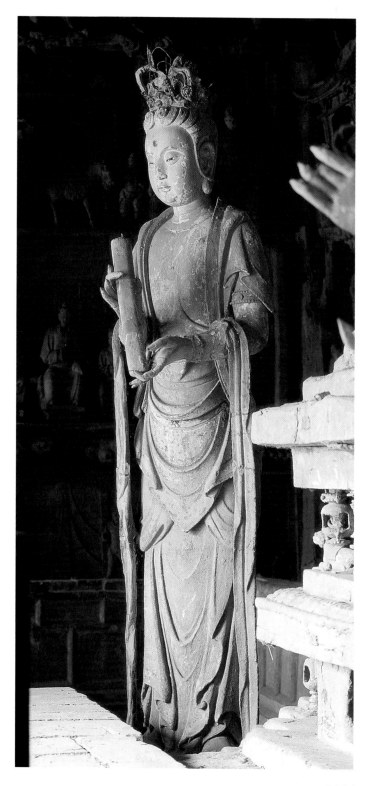

釋迦殿東尊文殊菩薩手持經卷

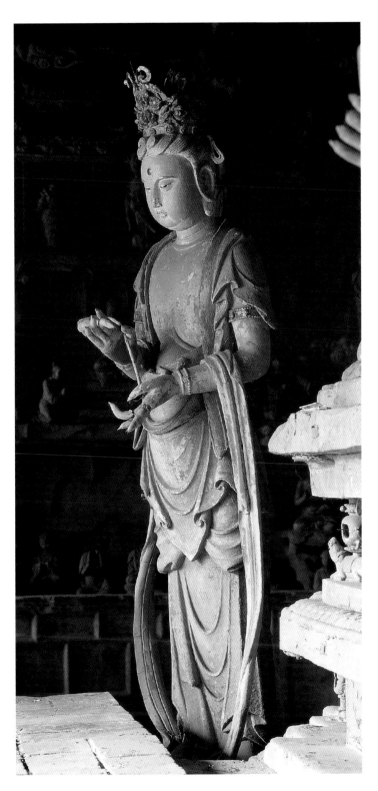

釋迦殿西尊普賢菩薩手持蓮花

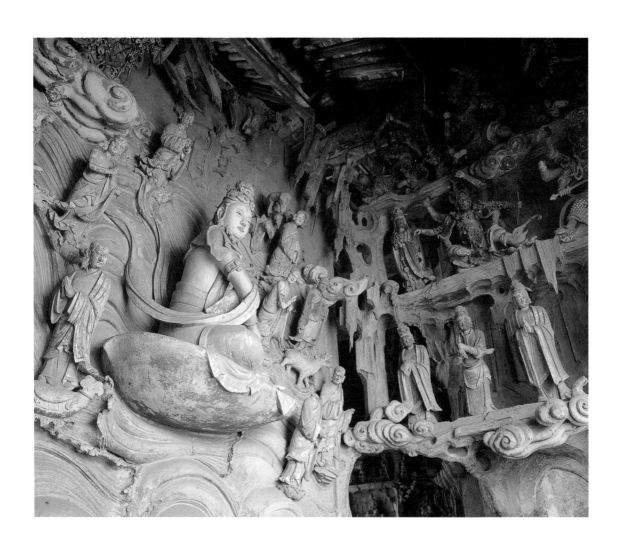

一葉觀音（釋迦佛背壁）乘坐一葉蓮瓣於波濤之上，衣帶飄飄，神韻天成，令人嚮往。　明代　高 1.34m
彩塑 （左頁圖）
釋迦殿一葉觀音菩薩塑像側面，背後爲明王十尊　彩塑 （上圖）

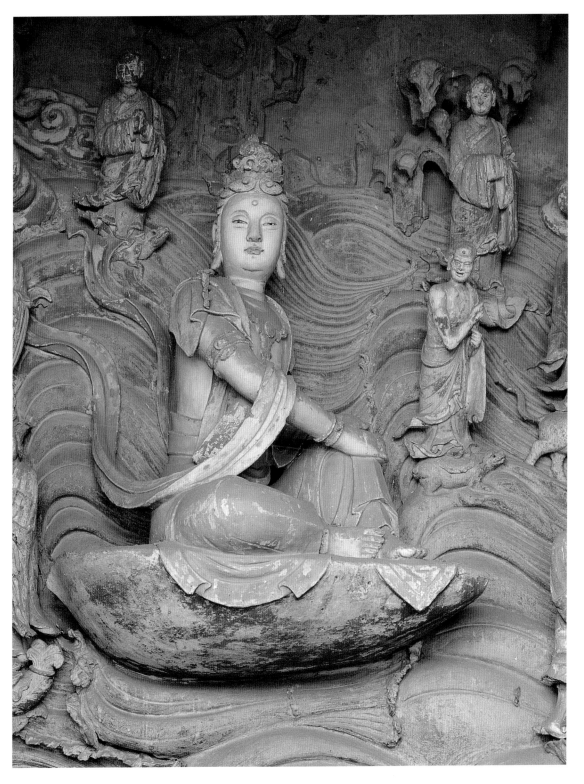

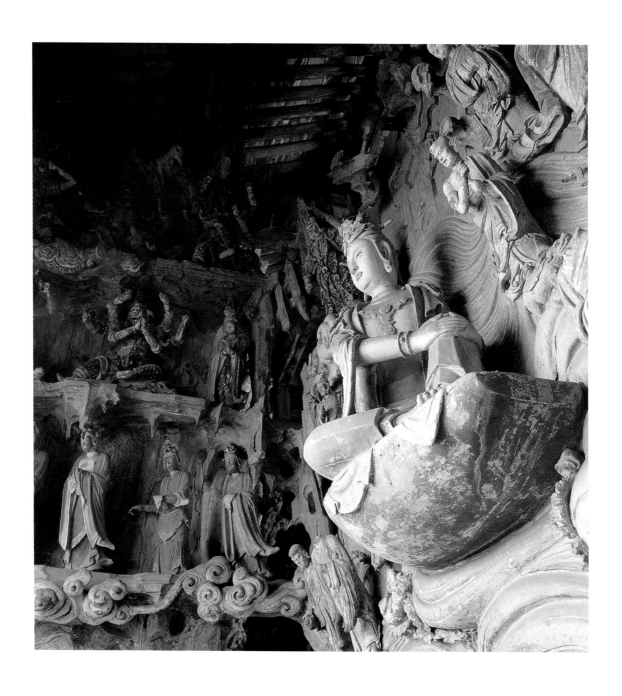

釋迦殿一葉觀音菩薩塑像另一側面 彩塑（上圖）
一葉觀音菩薩（局部）（左頁圖）

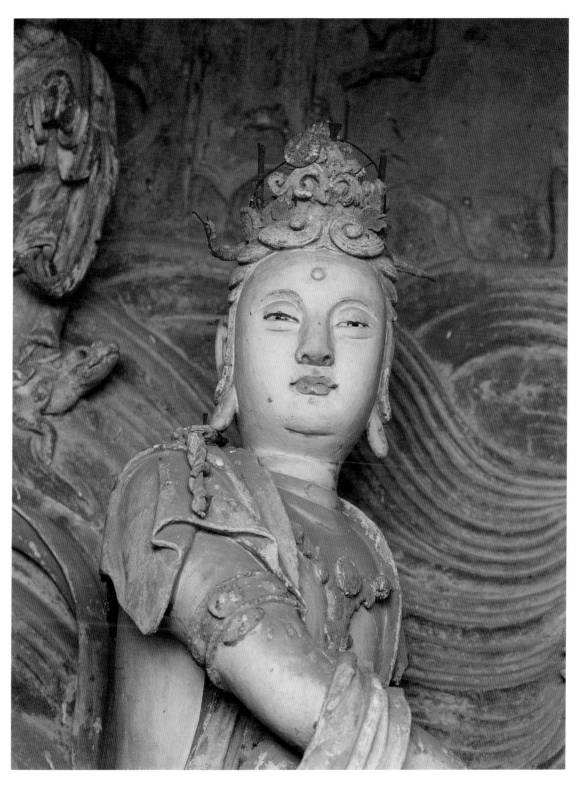

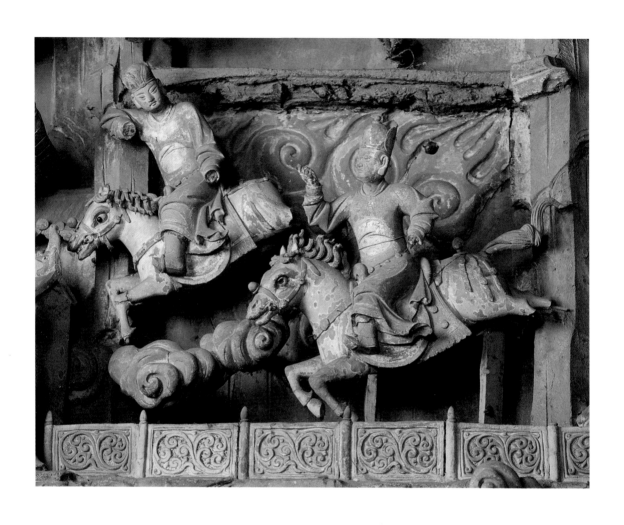

釋迦殿 釋迦牟尼生平彩塑像群 明代「學習騎射」

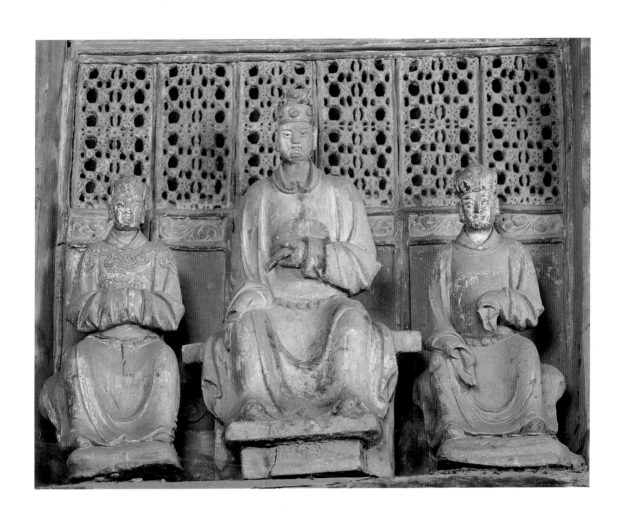

釋迦殿釋迦牟尼生平彩塑像群　明代「宮中學文」

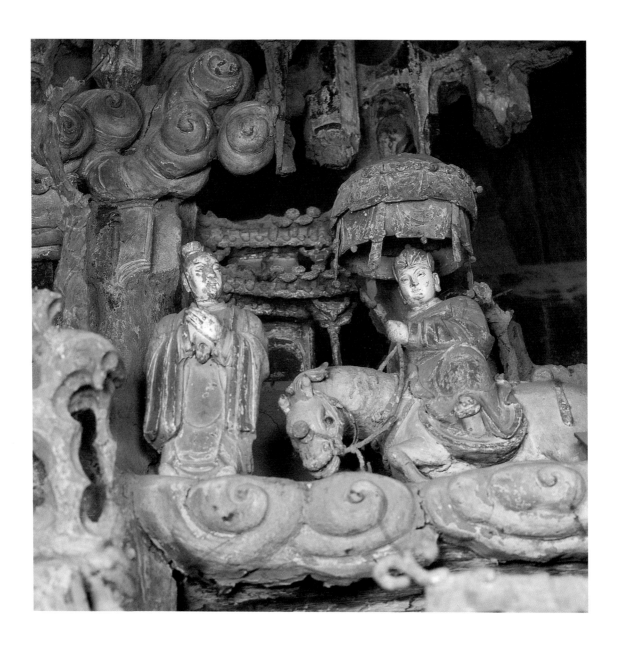

釋迦殿釋迦牟尼生平彩塑像群　明代「夜半踰城」

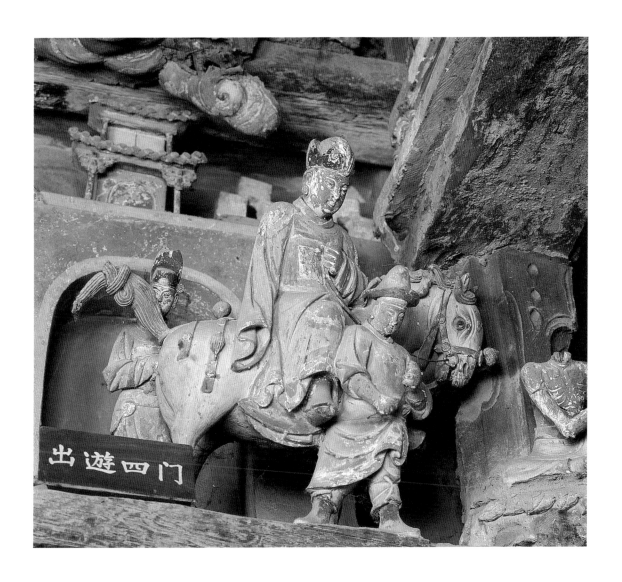

釋迦殿釋迦牟尼生平彩塑像群　明代「出遊四門」

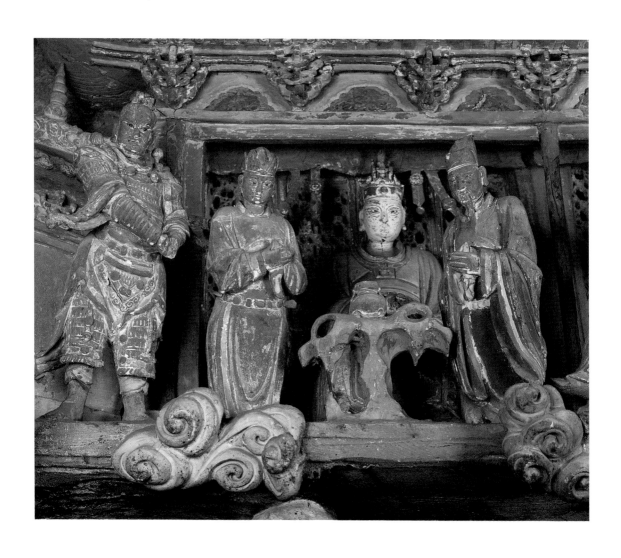

釋迦殿釋迦牟尼生平彩塑像群　明代「二臣進勸」

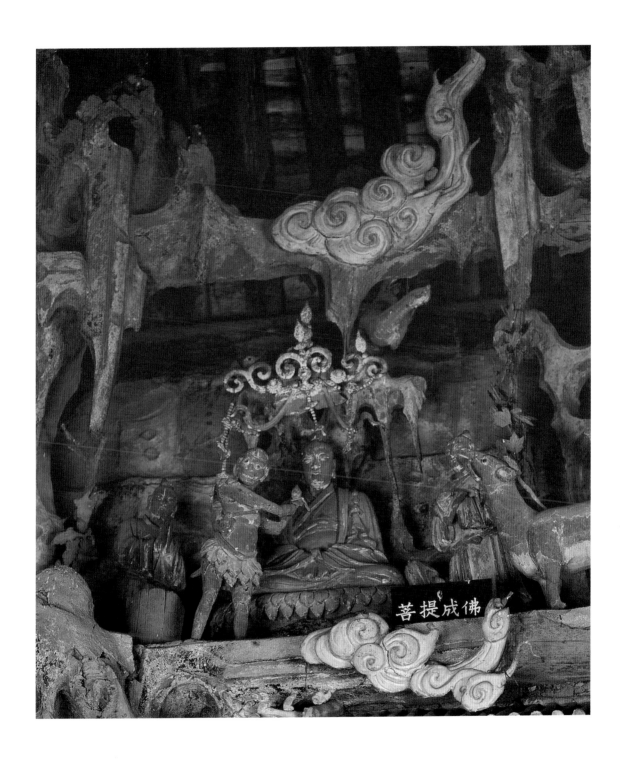

釋迦殿釋迦牟尼生平彩塑像群　明代「菩提成佛」

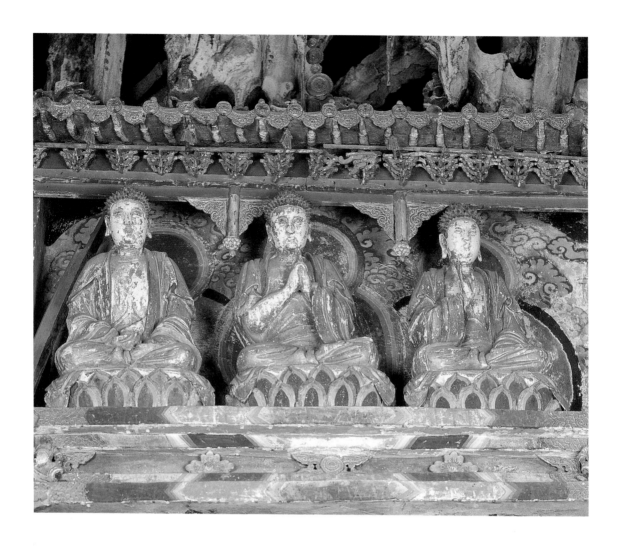

釋迦殿釋迦牟尼佛各個不同化身　明代　南牆上塑像尺寸約 50cm　彩塑

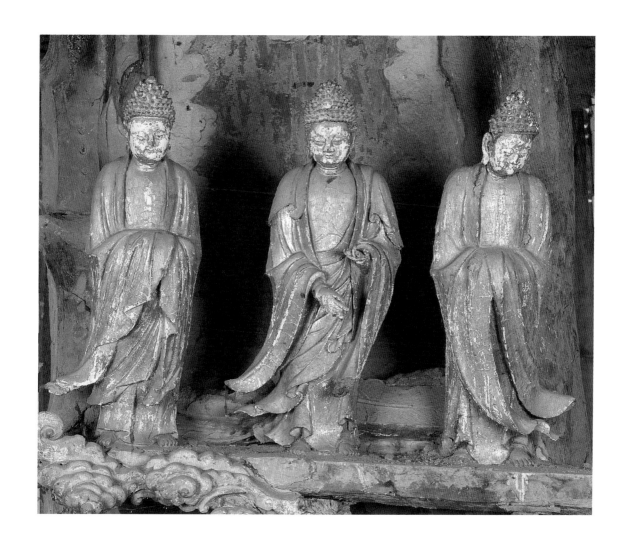

釋迦殿釋迦牟尼佛各個不同化身　明代　前牆內壁窗間牆上　塑像尺寸約 80cm

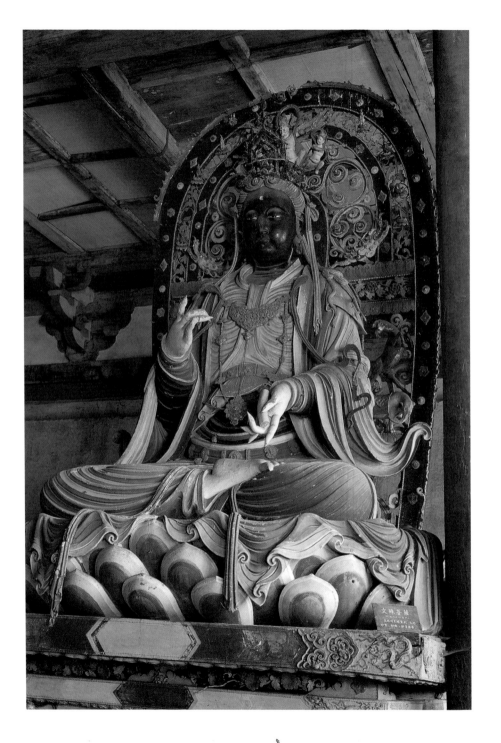

【雙林寺大雄寶殿彩塑圖版】

大雄寶殿文殊菩薩　高 3.715m　頭戴花冠，髮捲曲，金環瓔珞莊嚴其身。

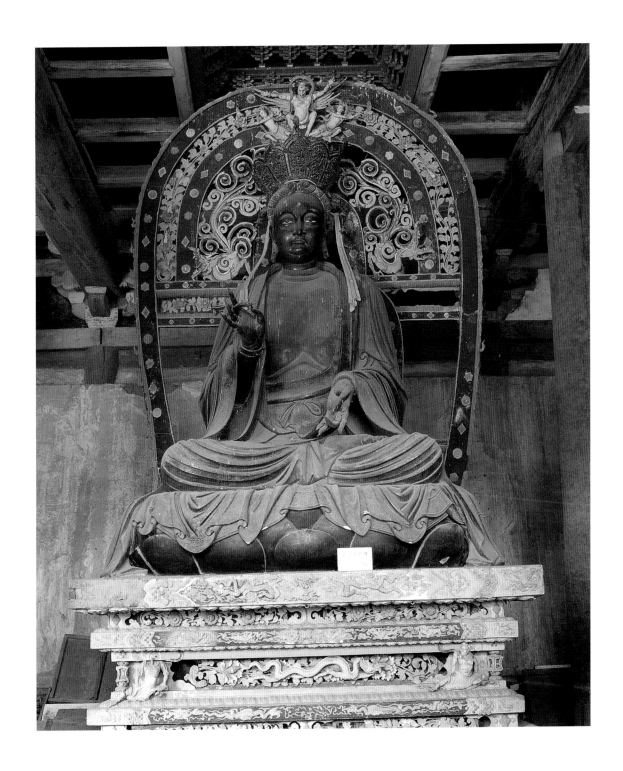

大雄寶殿毘盧遮那佛　高 3.715m
頂戴寶冠，腹上有「山字」肌紋，衣紋線條深刻，結跏趺坐於天衣座上。

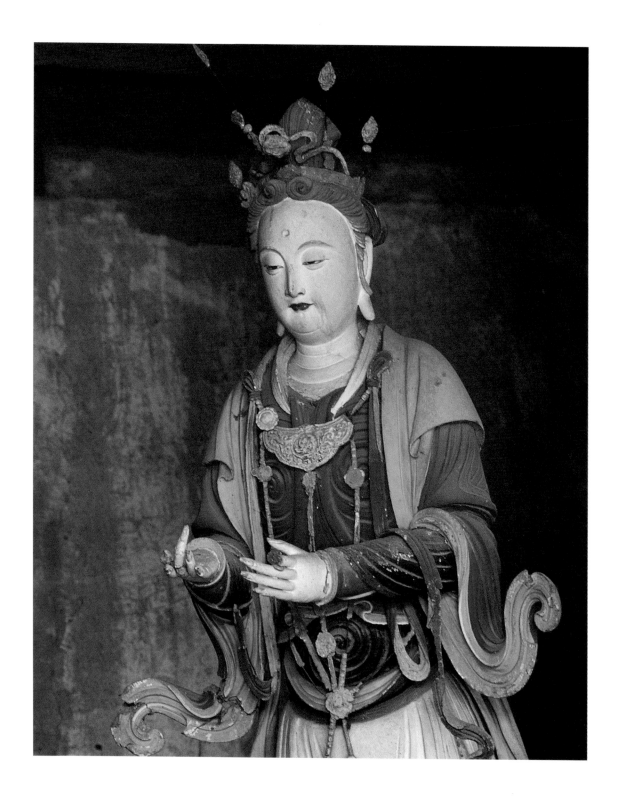

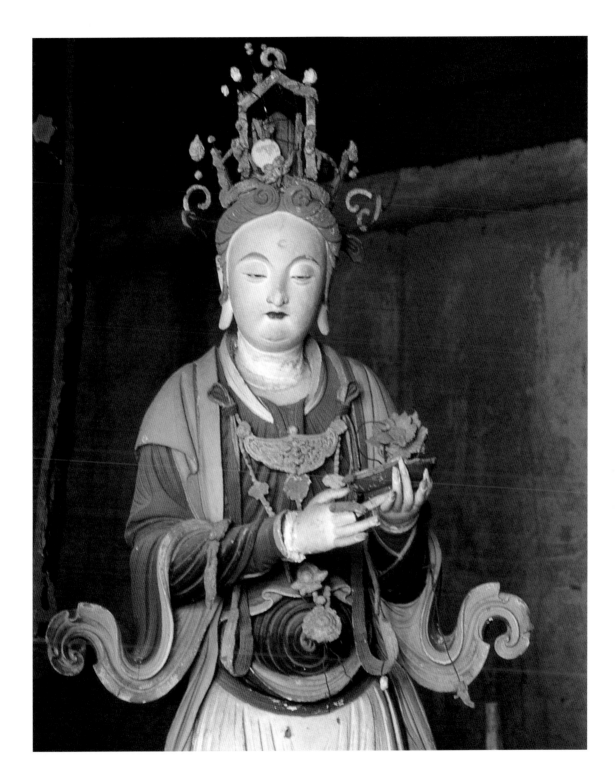

大雄寶殿二脅侍 高 2m （上及右頁圖）

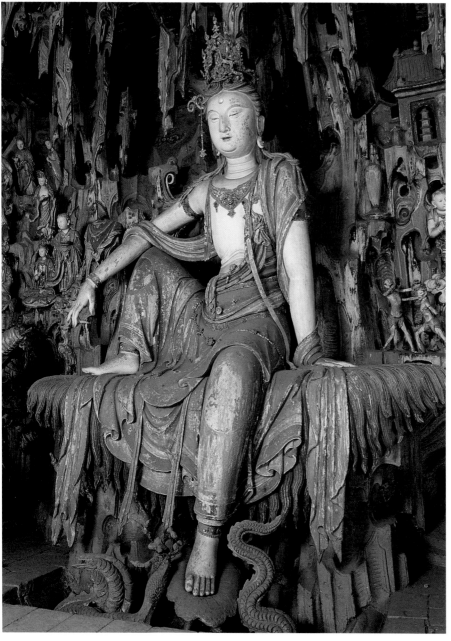

【雙林寺千佛殿彩塑圖版】

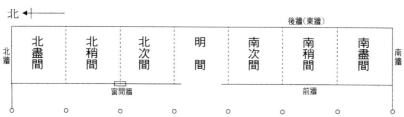

北 ◄———

後牆（東牆）

| 北盡間 | 北稍間 | 北次間 | 明間 | 南次間 | 南稍間 | 南盡間 |

北牆

南牆

窗間牆

前牆

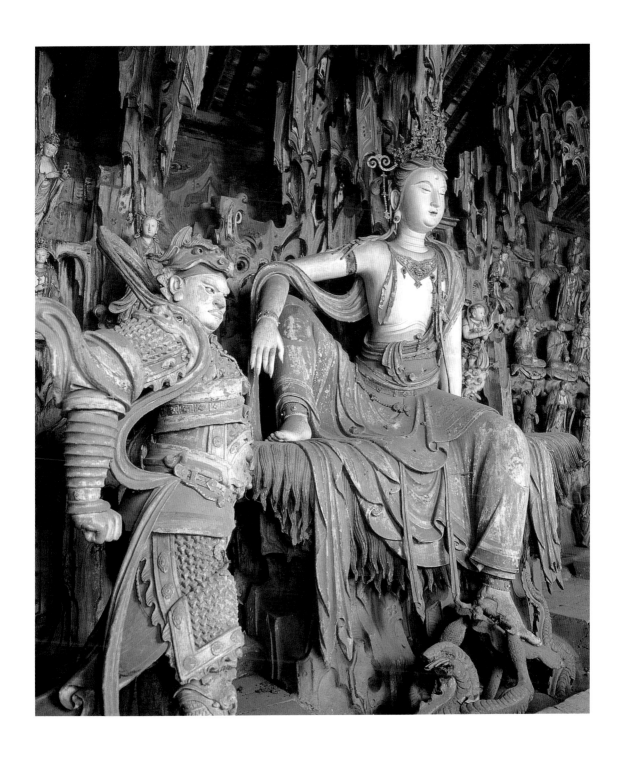

千佛殿主像自在觀世音菩薩　明代　高 3.3m　旁立韋馱塑像，高 1.85m 彩塑。（上圖）
千佛殿自在觀世音菩薩（右頁上圖）
千佛殿平面示意圖（右頁下圖）

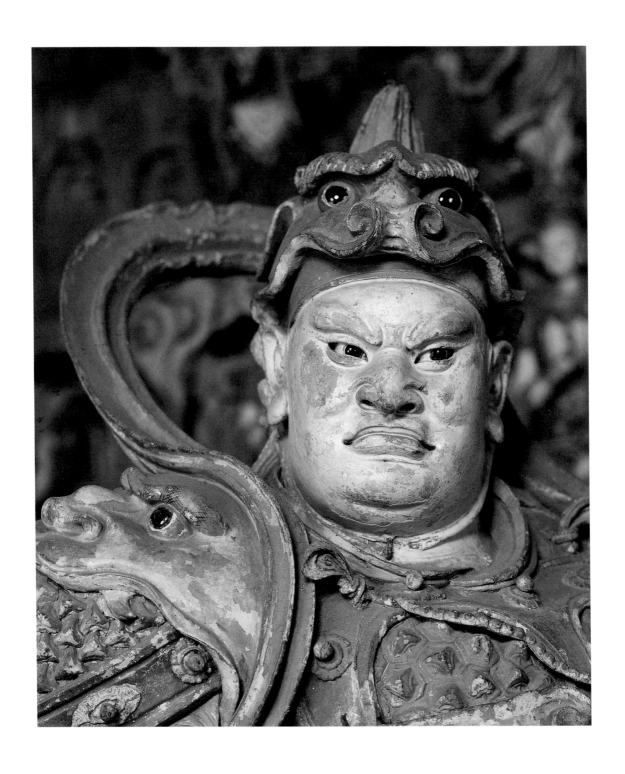

千佛殿自在觀世音菩薩身側的韋馱面部特寫　目光炯炯，彷彿透視人間善惡，正義之氣表現無遺。

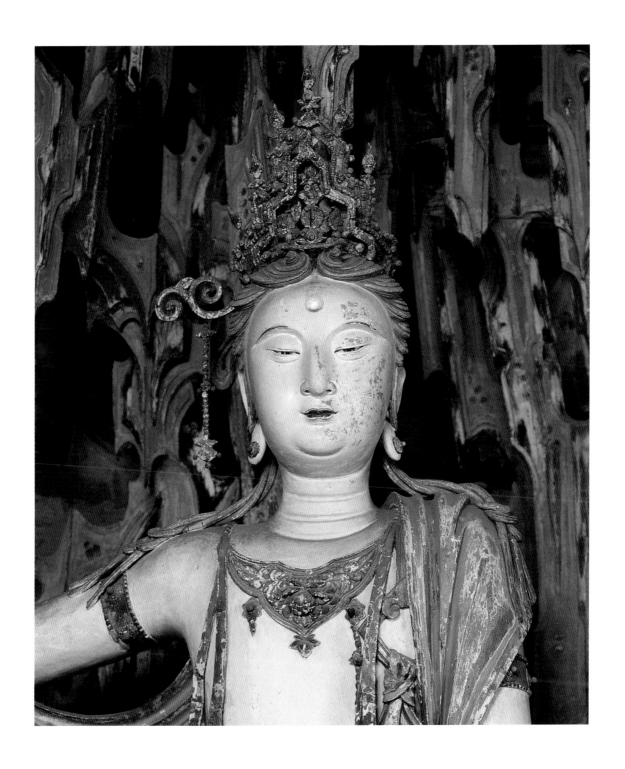

千佛殿自在觀世音菩薩半身局部特寫，莊嚴自在。

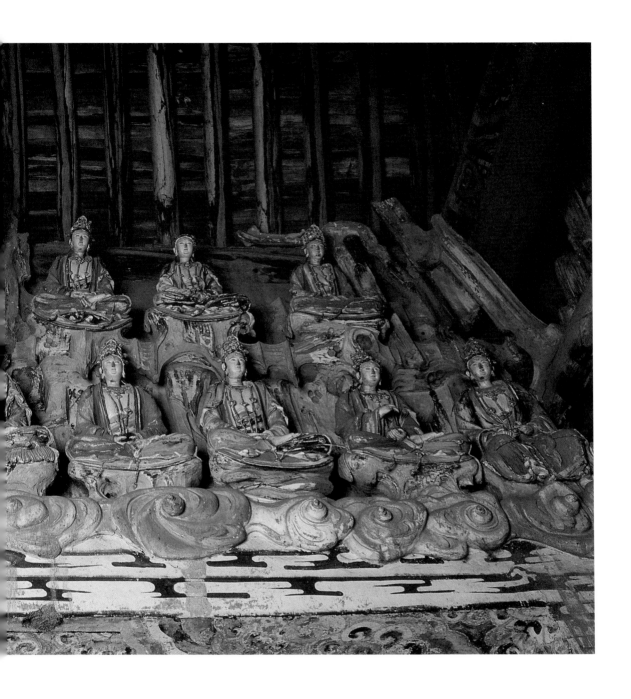

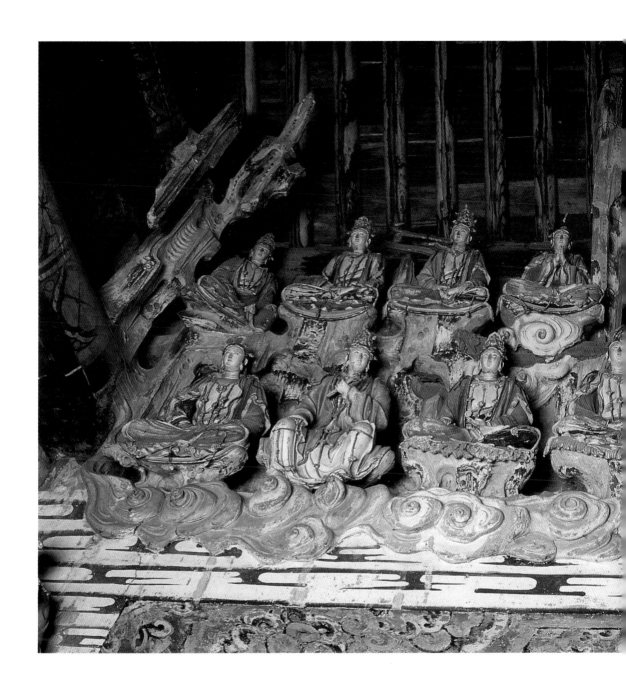

千佛殿 西南牆窗額懸塑　高約 55-70cm

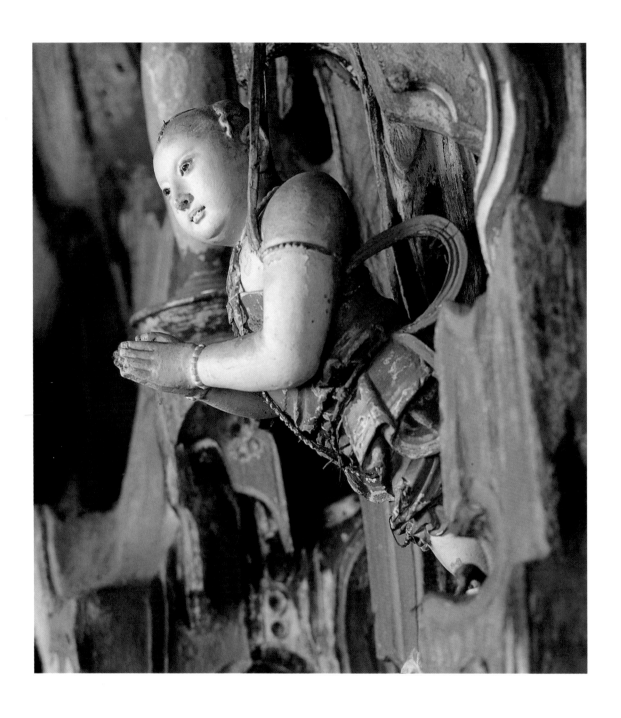

千佛殿自在觀音身後壁面上彩塑善財童子來朝（左頁圖）
彩塑善財童子側面（上圖）

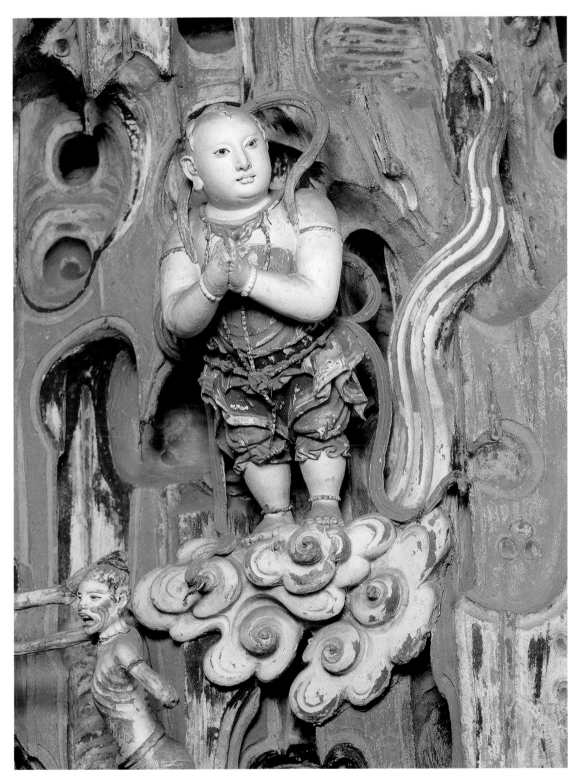

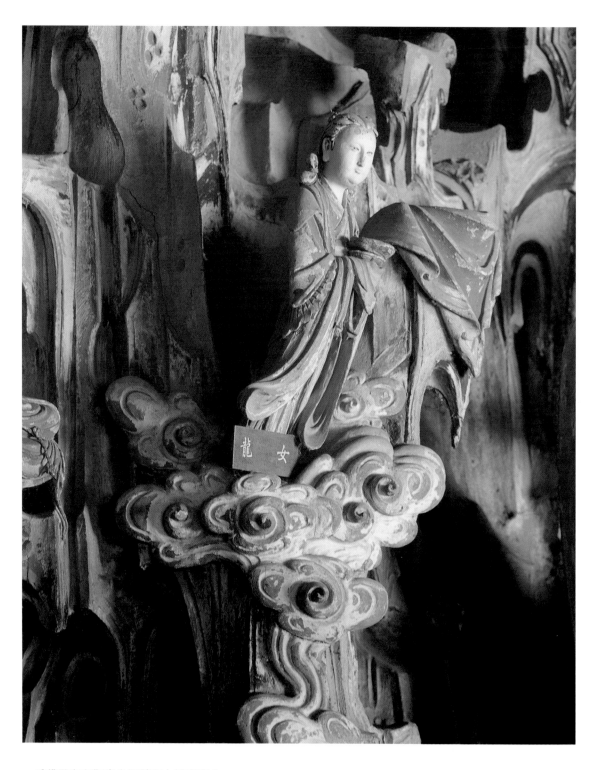

千佛殿自在觀音身後壁面上彩塑龍女

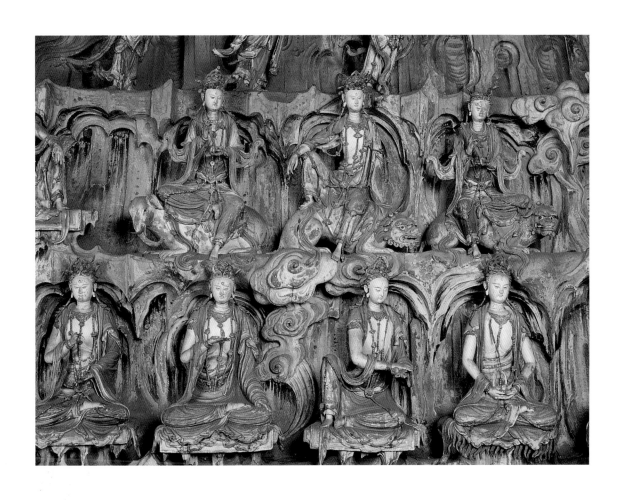

千佛殿北次間後牆群塑　高約 55cm　彩塑

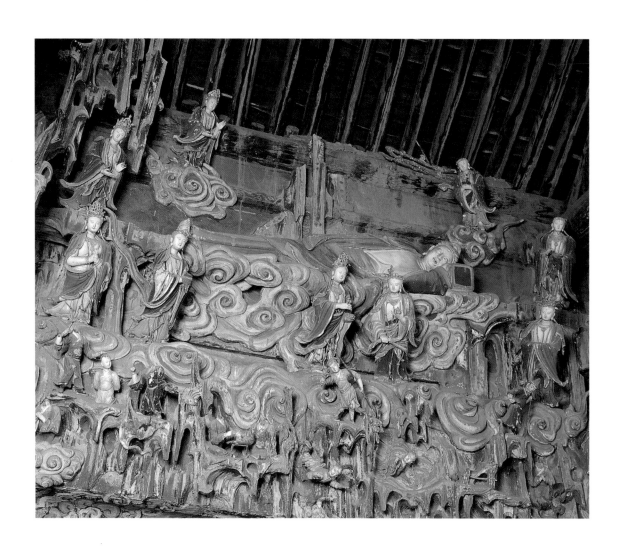

千佛殿門頂上左側睡佛全景（上圖）
千佛殿門頂上左側睡佛局部（左頁圖）

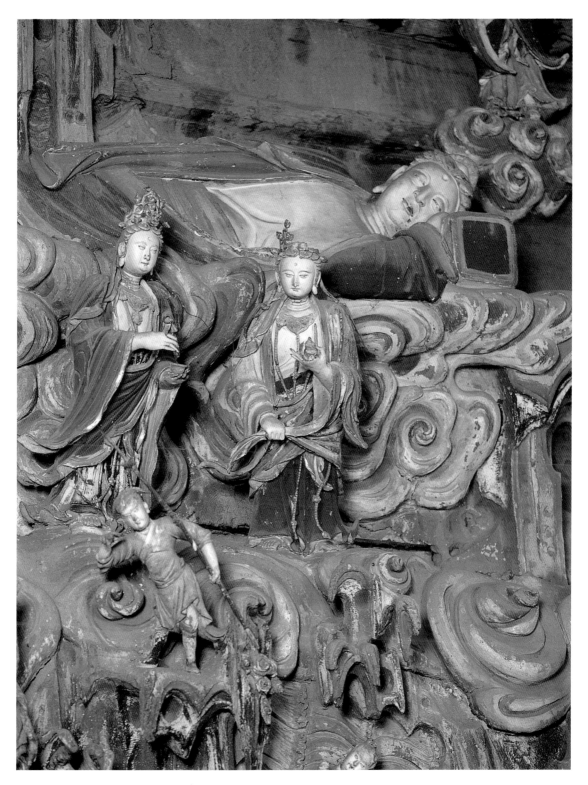

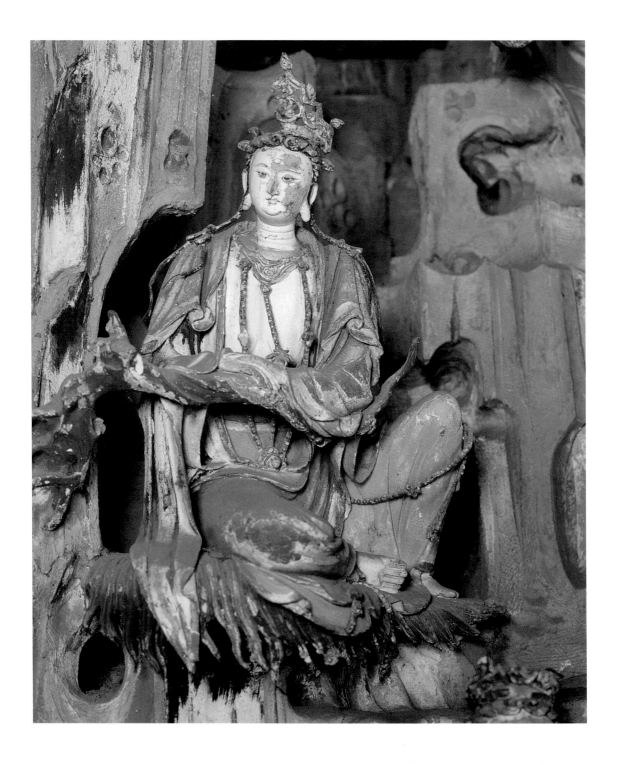

千佛殿南次間第二層菩薩像　高約 65cm（上圖）
千佛殿前牆南梢間窗間牆彩塑　高約 70cm（左頁圖）

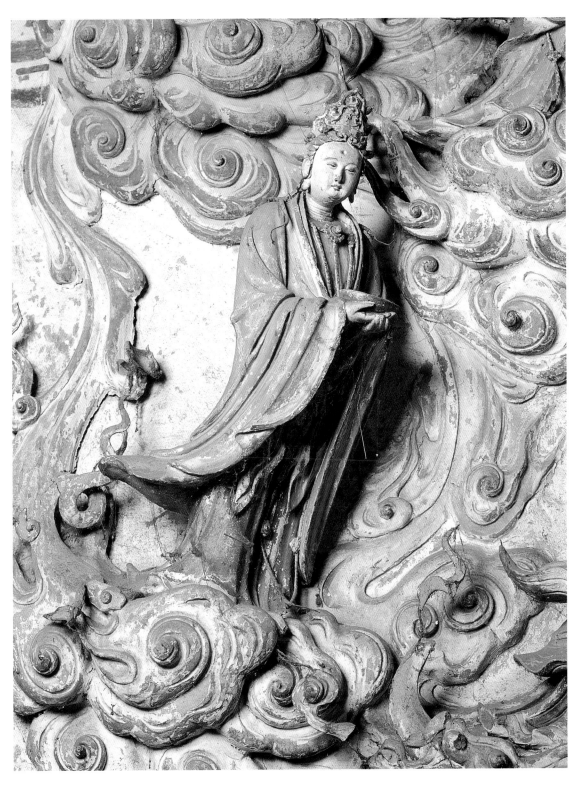

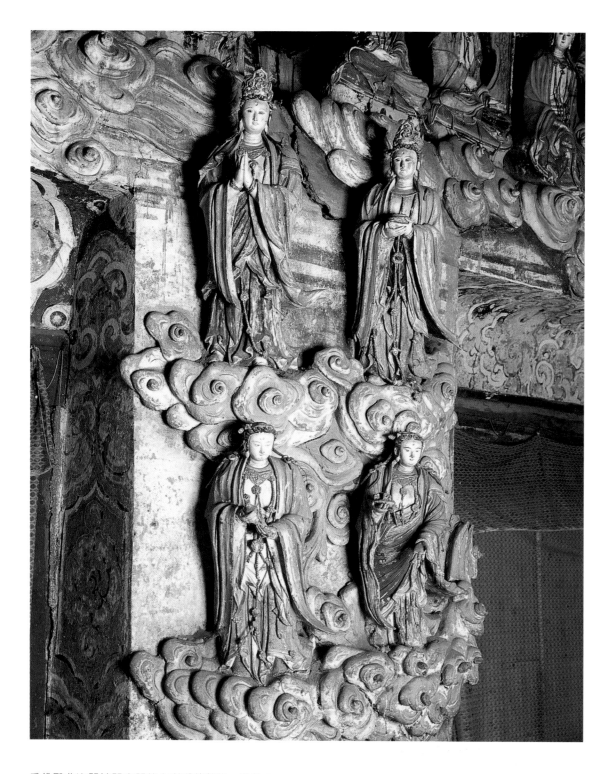

千佛殿北次間梢間窗間牆上彩塑菩薩像　高約 70cm

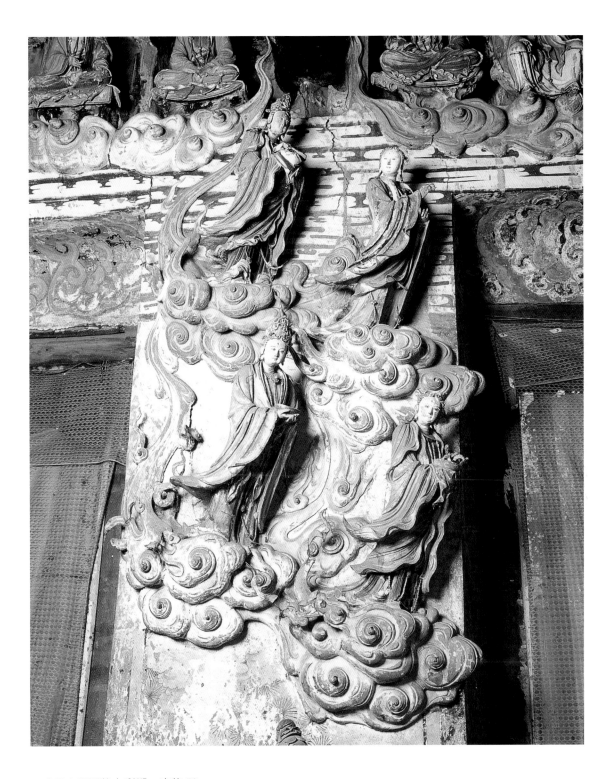

千佛殿南窗間牆上彩塑　高約 70cm

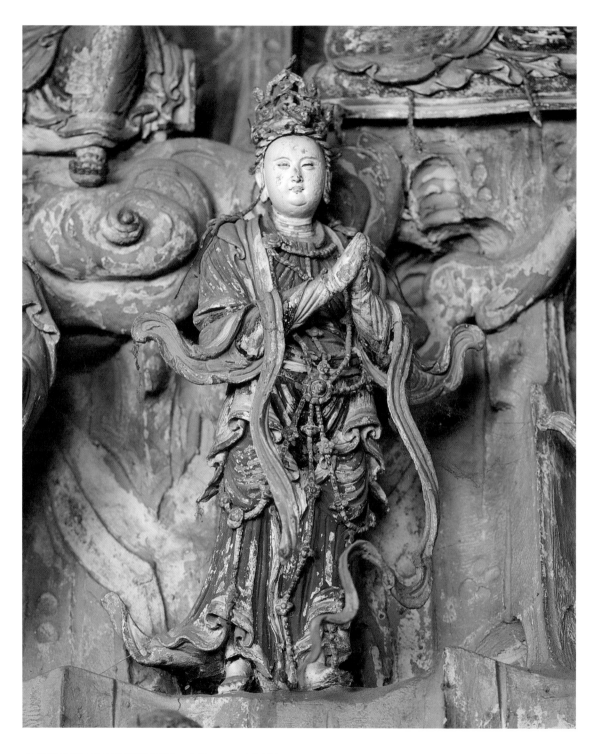

千佛殿北牆面第三層彩塑菩薩　高約 55cm（上圖）
千佛殿北牆像群最高層中間爲三大士塑像（左頁圖）

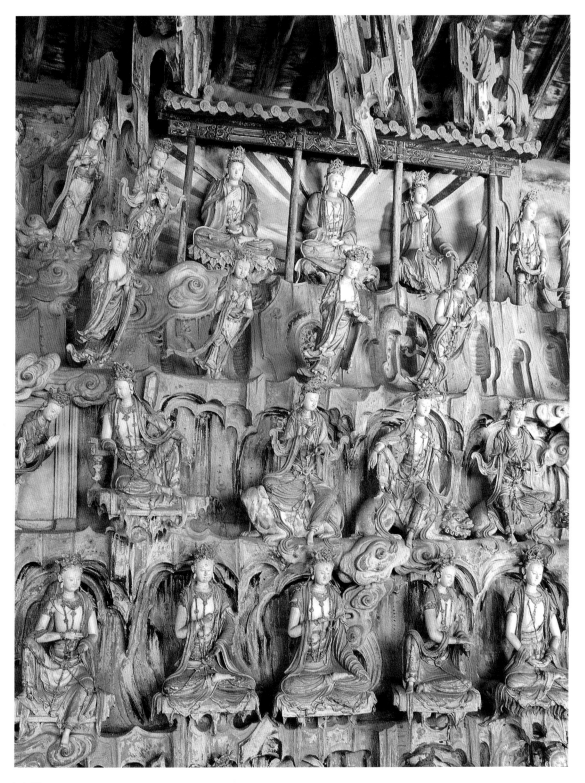

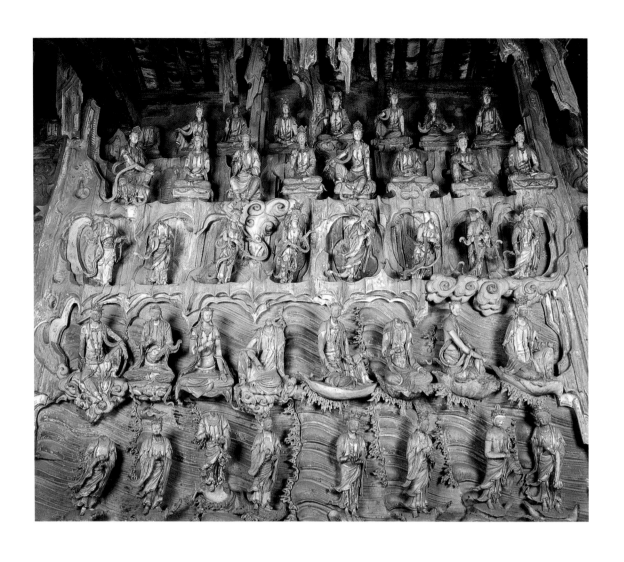

千佛殿牆面多層的群塑，場面壯觀　像高 55-70cm（上圖）
千佛殿北梢間後牆首層彩塑（從海中來的神仙）　高約 55cm（左頁圖）

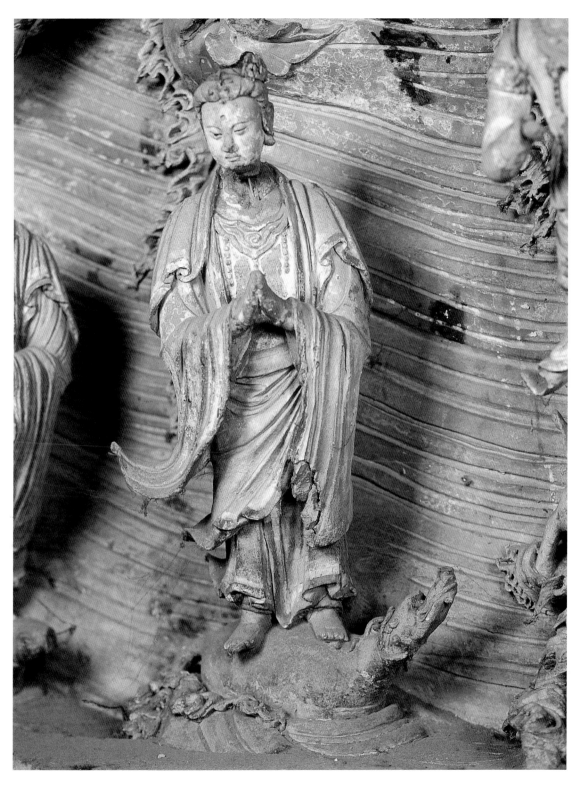

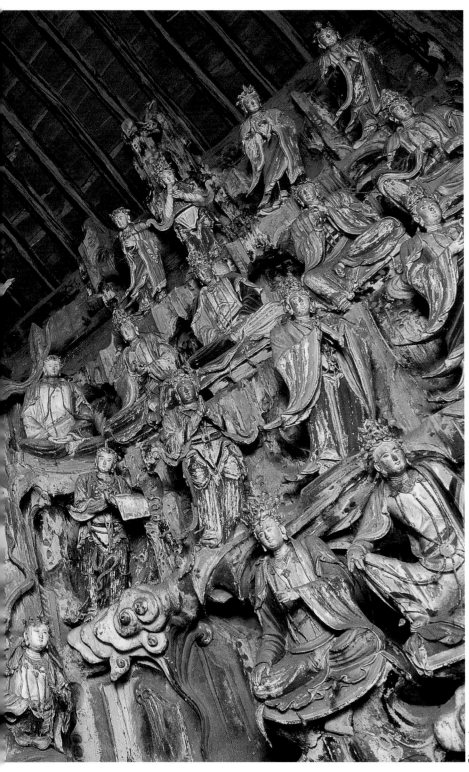

千佛殿南盡間南牆面與
西牆面交接處懸塑像群
高約 55-70cm

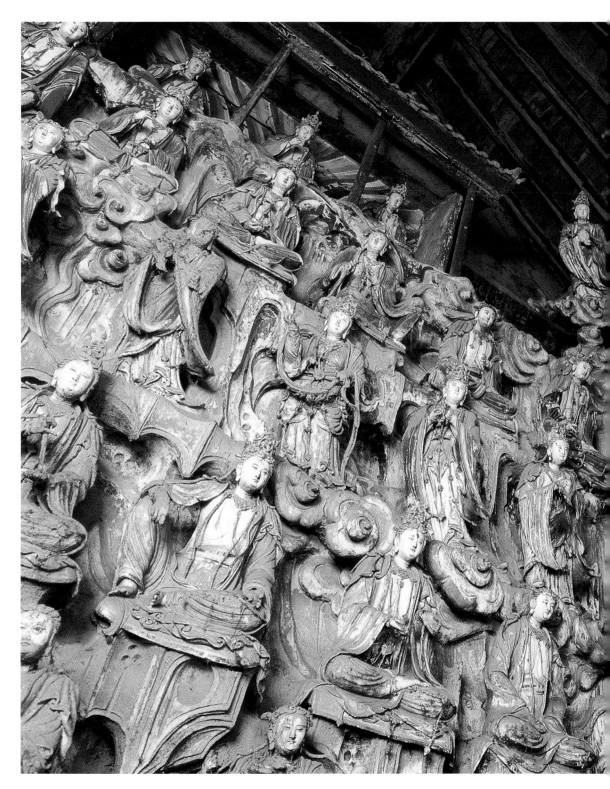

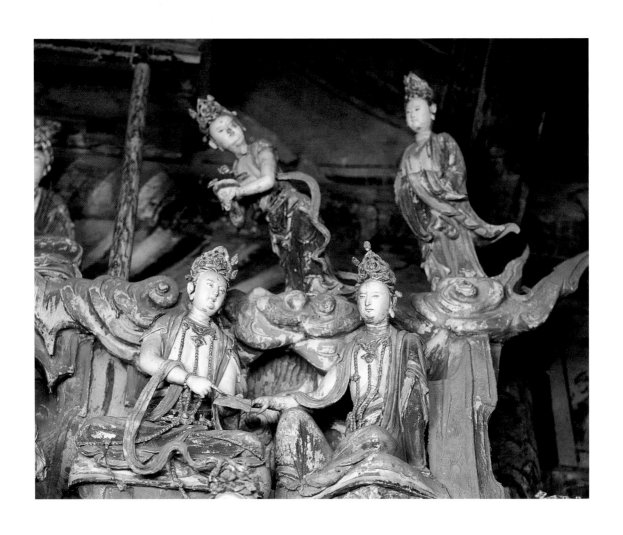

千佛殿北牆最高層的懸塑　約 55-70cm

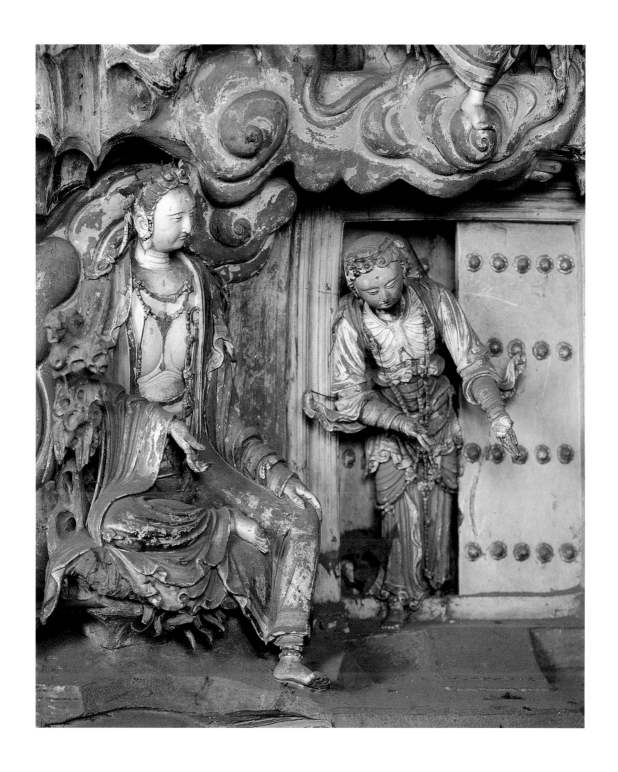

千佛殿主像右側第六層彩塑　約 50cm

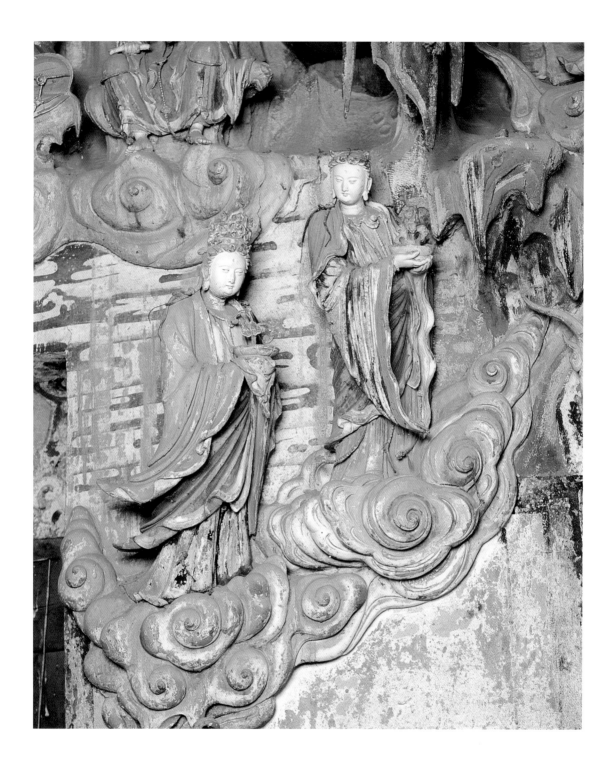

千佛殿門頂左側牆面彩塑　高約 55-70cm

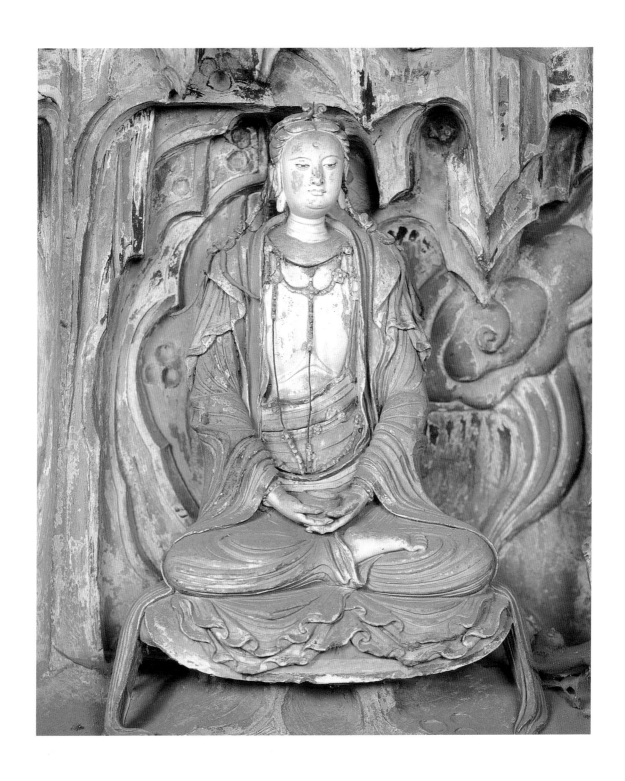

千佛殿北次間第一層塑像　高約 70cm

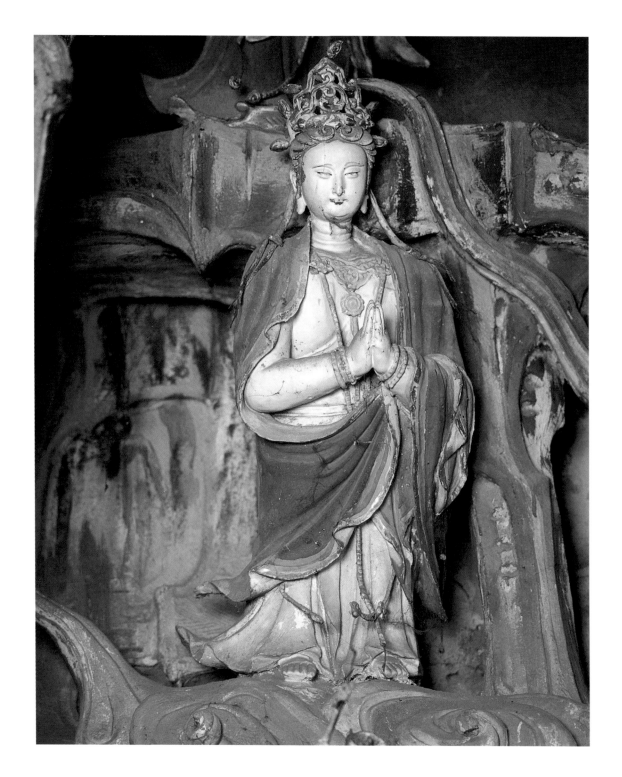

千佛殿明間門額上供養菩薩像　高約 65cm

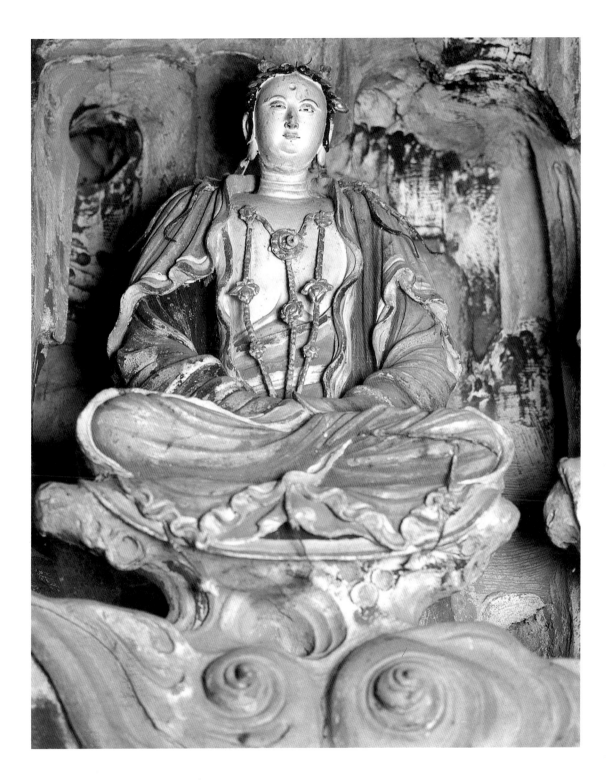

千佛殿西南牆窗額右至左第一尊坐佛懸塑

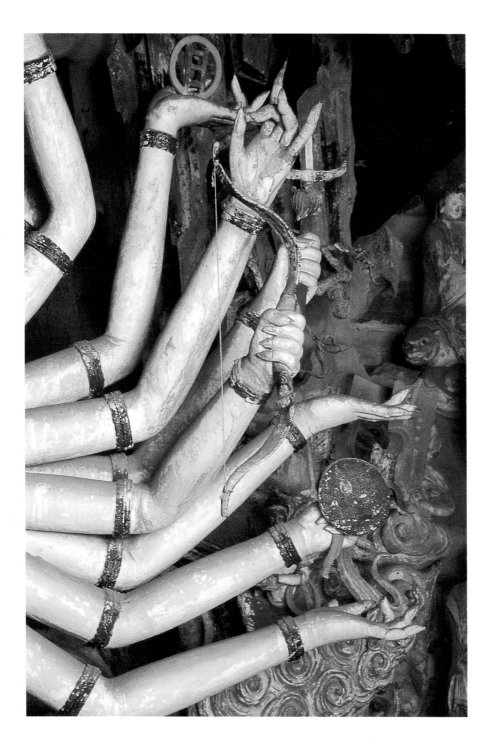

【雙林寺菩薩殿彩塑圖版】

菩薩殿 千手觀世音菩薩手持各種法器，象徵法力無邊。

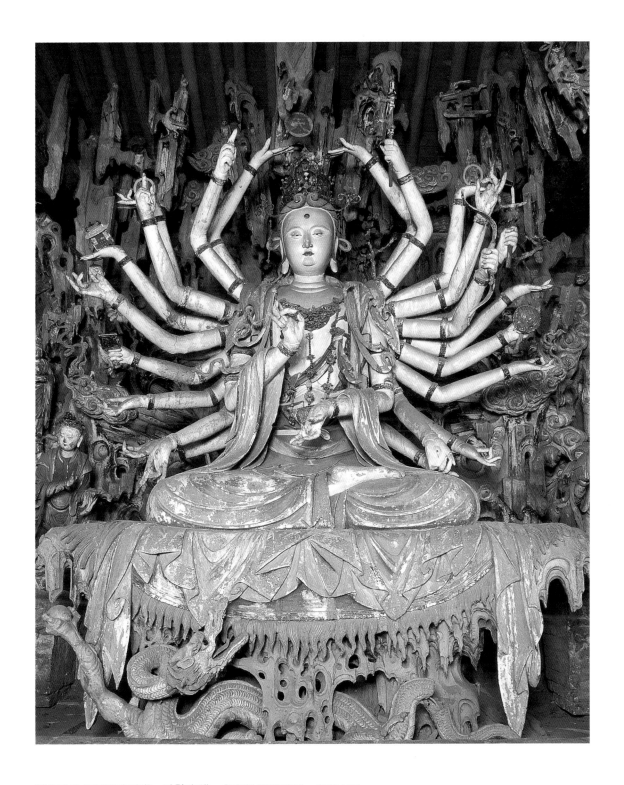

菩薩殿千手觀世音菩薩　手臂交錯，具有動態韻律感，美妙無比。

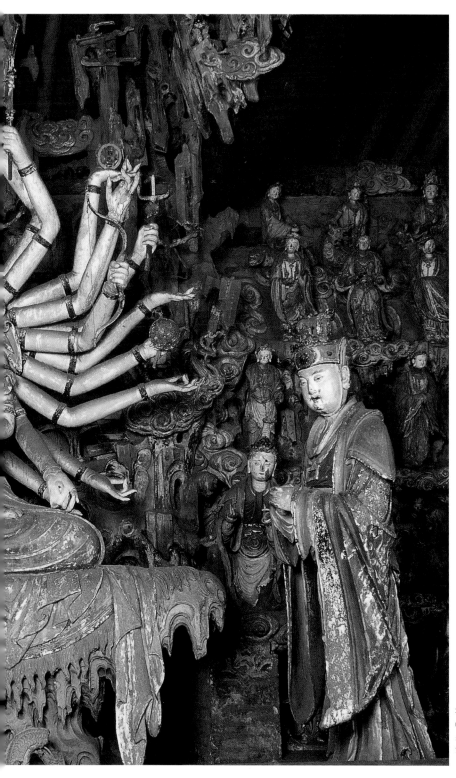

菩薩殿內千手觀世音菩薩
（二十六臂）明代　高 3.3m
彩塑，兩側爲帝釋天與
大梵天造像
，各高 1.85m。

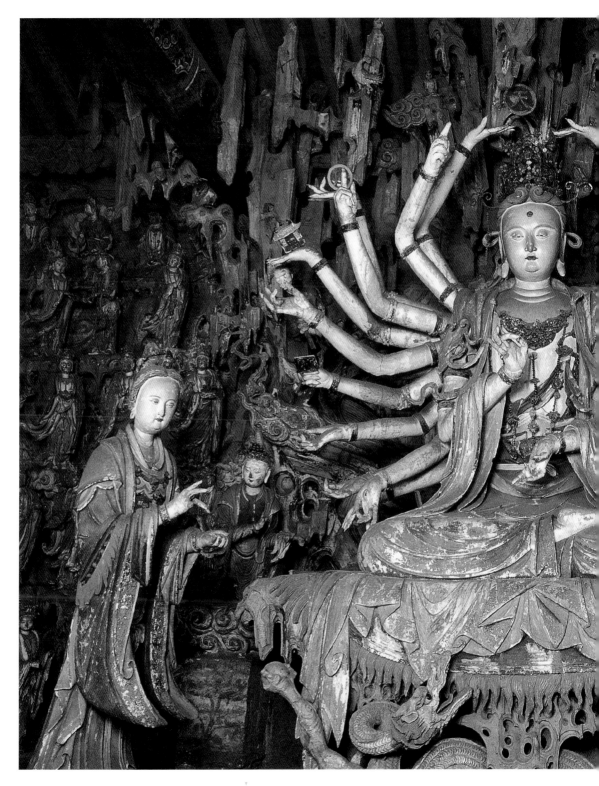

菩薩殿千手觀世音
菩薩之右脅侍帝釋天

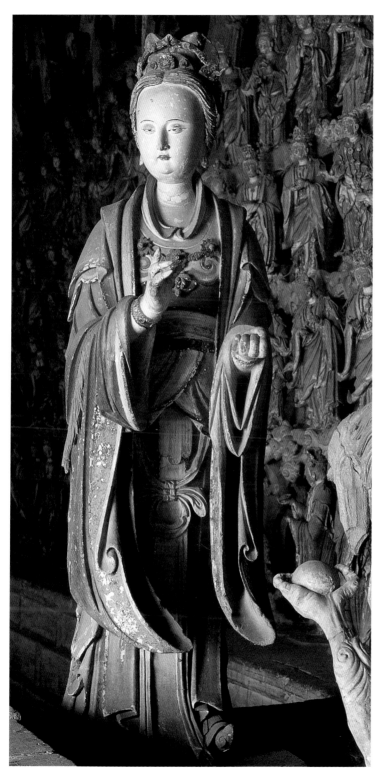

菩薩殿千手觀世音
菩薩之右脅侍大梵天

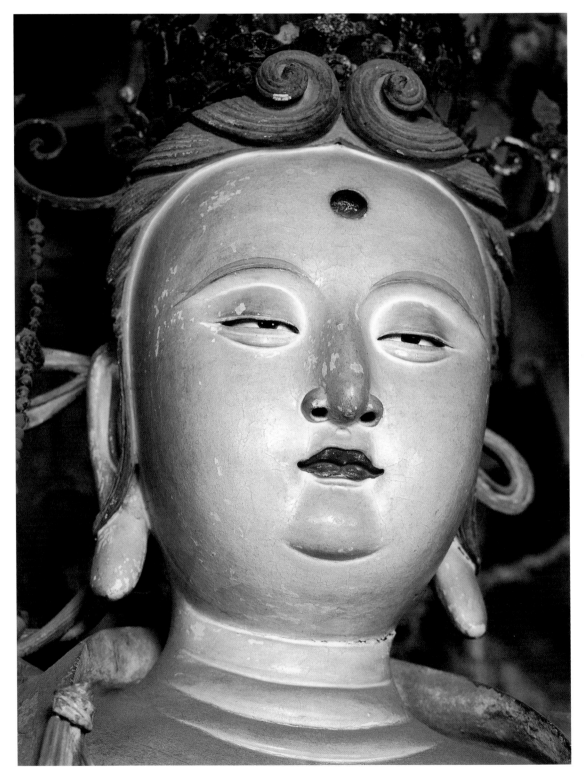

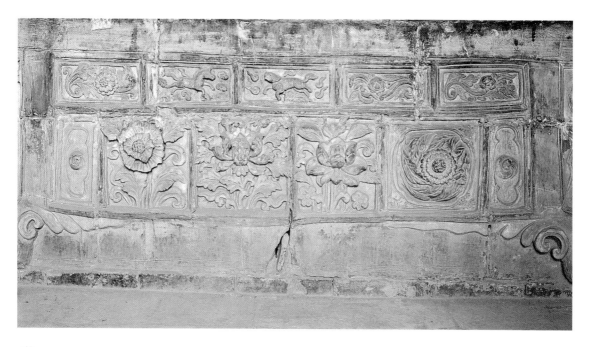

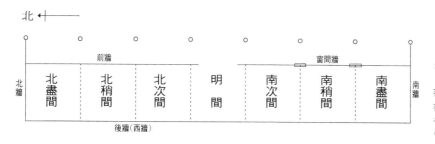

北 ◂─▶

北牆	前牆				窗間牆			南牆
	北盡間	北稍間	北次間	明間	南次間	南稍間	南盡間	

後牆（西牆）

菩薩殿外牆之石刻　宋代
（上圖）
菩薩殿全景（中圖）
菩薩殿平面示意圖（左圖）
千手觀世音菩薩頭部特寫
（右頁圖）

167

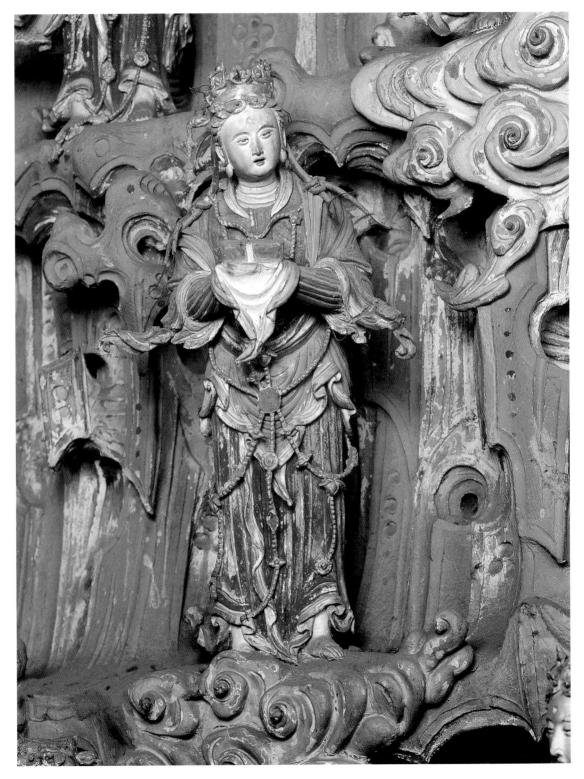

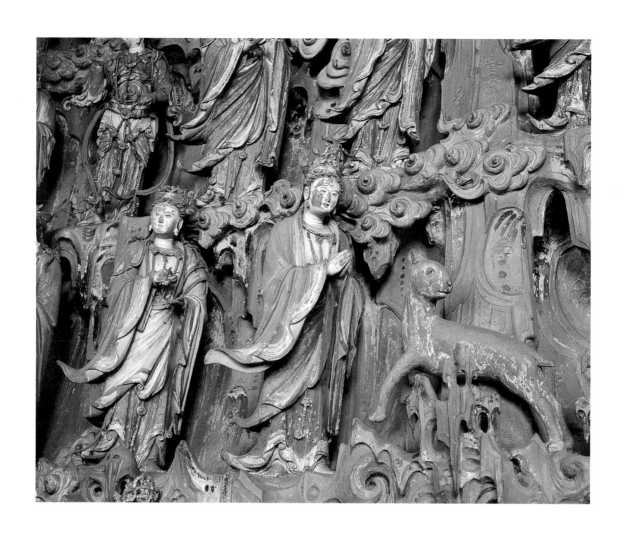

菩薩殿東牆左側門窗間隙上方懸塑（上圖）
菩薩殿南盡間二層小菩薩　高約 68cm （右頁圖）

169

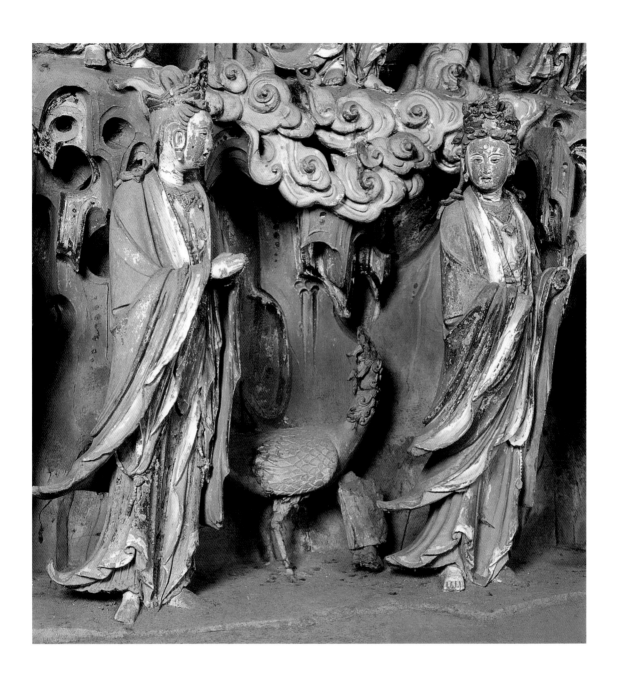

菩薩殿南梢間底層彩塑　高約 70cm

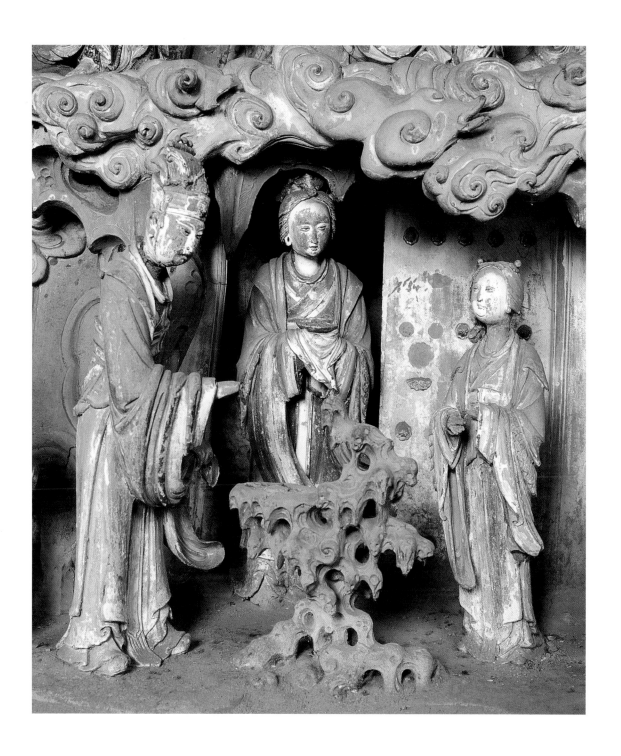

菩薩殿南次間底層彩塑　高約 48-65cm

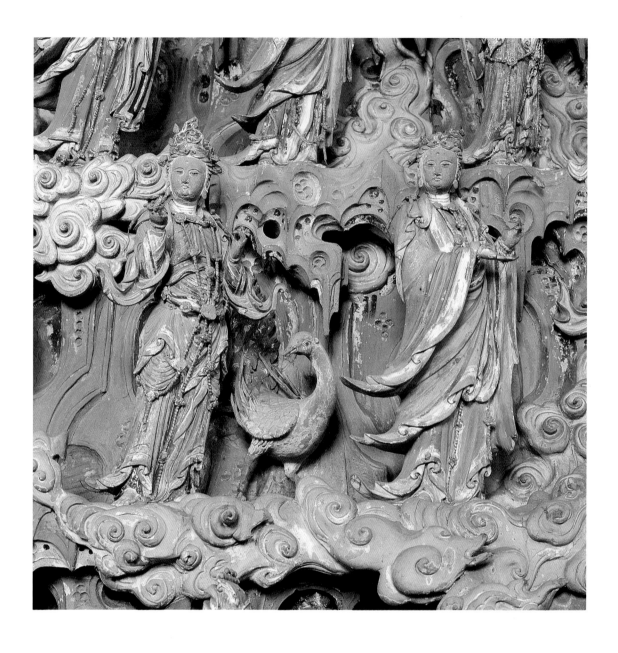

菩薩殿南次間二層彩塑　高約 70cm（上圖）
菩薩殿東牆窗間牆主像右側懸塑（左頁圖）

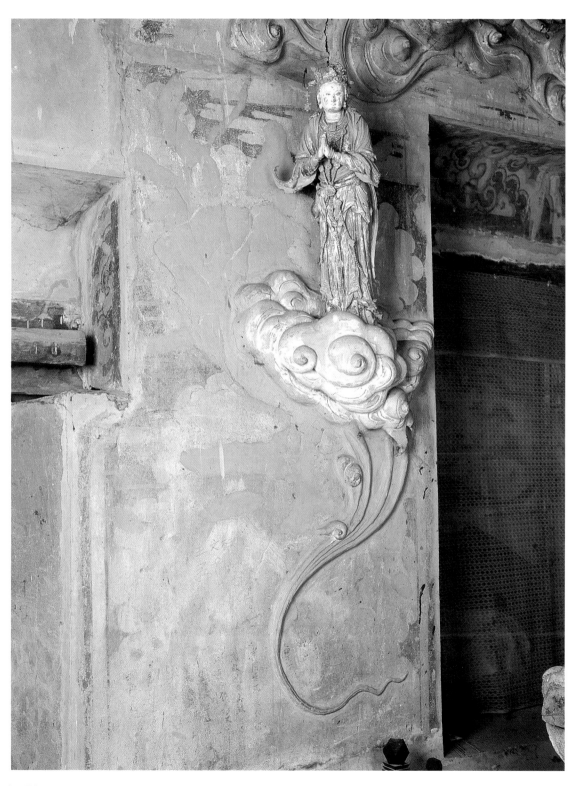

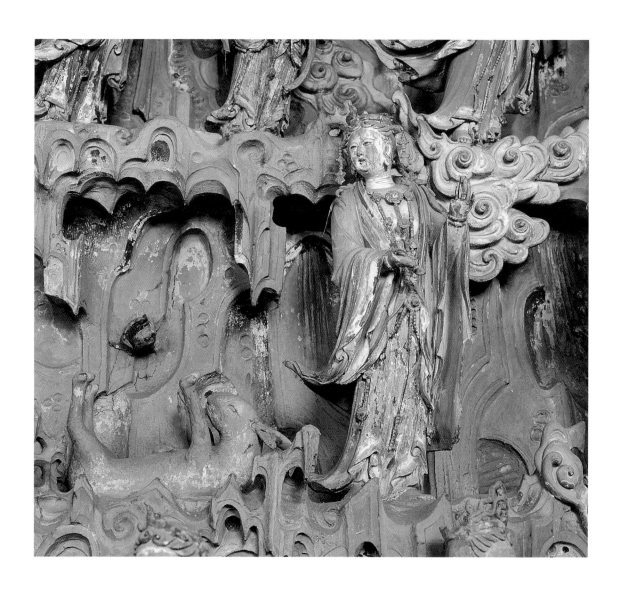

菩薩殿南次間後牆第二層彩塑　像高約 65cm，兔高約 25cm（上圖）
菩薩殿南次間後牆彩塑（左頁圖）

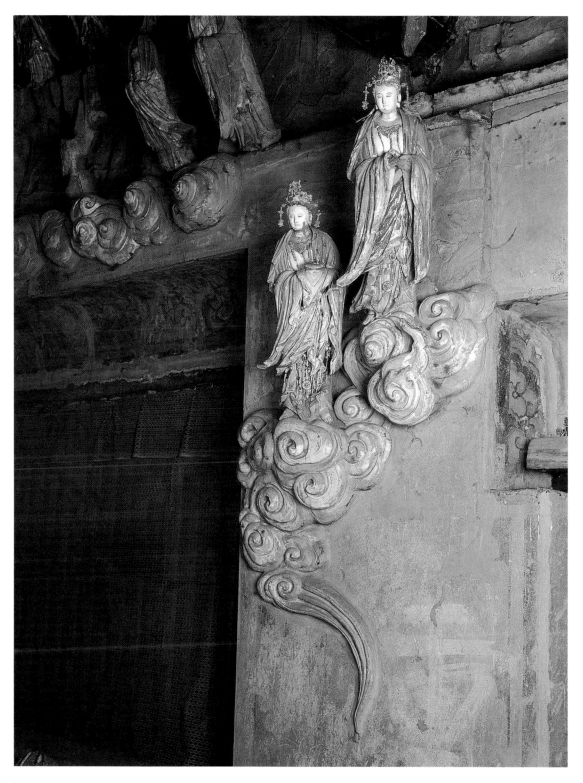

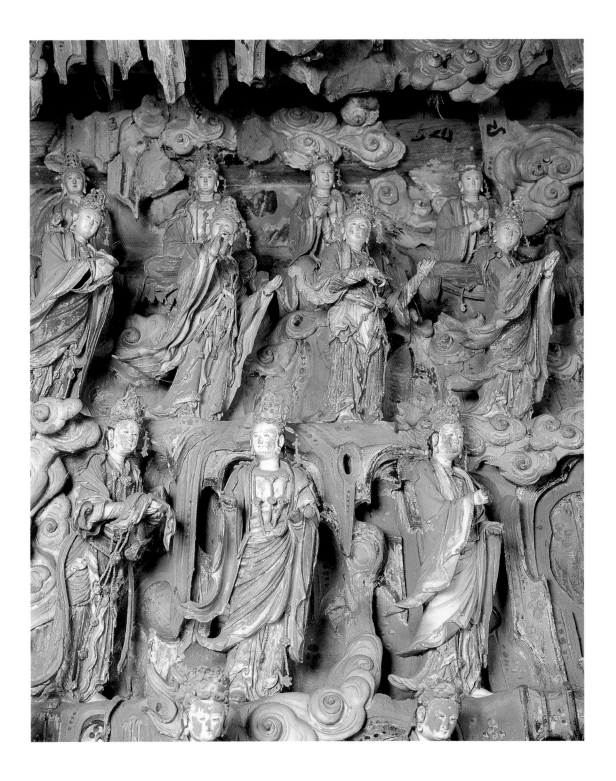

菩薩殿南梢間後牆彩塑　高約 70cm

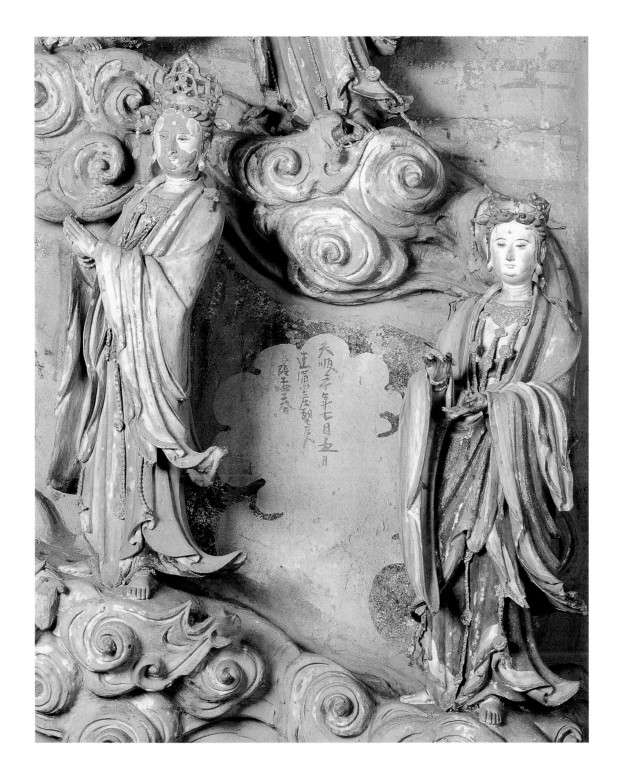

菩薩殿牆上題字「天順二十年七月五日　達浦里莊塑後人臨孟春」

【雙林寺武聖殿、貞義殿彩塑圖版】

武聖殿關帝像彩塑　約清代　高 80cm

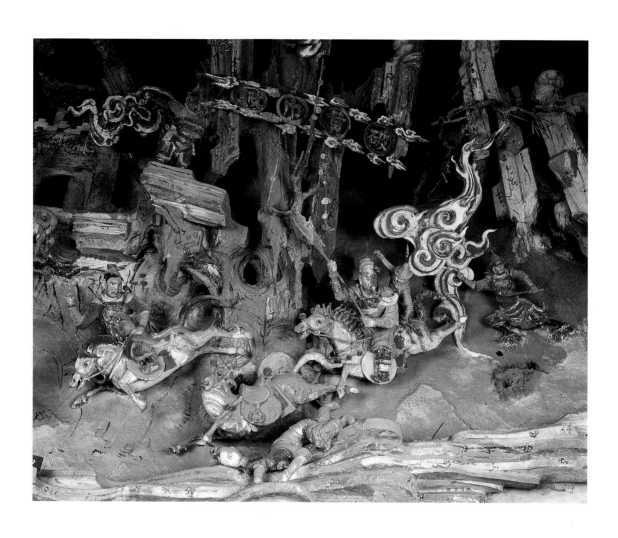

武聖殿壁上懸塑 「破黃巾賊」

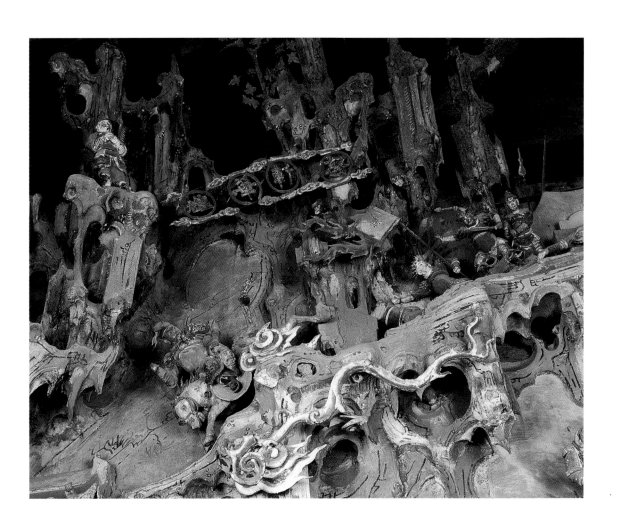

武聖殿壁上懸塑 「怒斬華雄」

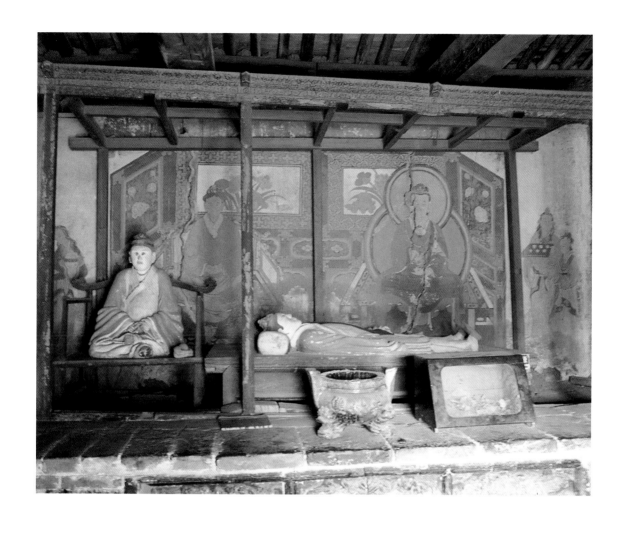

關於「貞義祠」內塑像有多種傳說，相傳古代有一民女，虔誠敬善感動了神靈，當她臥病時得一婦人侍奉身旁，後均坐化為偶像，人們謂之「貞」、「義」，為了教化後人而建此祠，民間稱「睡姑姑」與「藥婆婆」，「貞義祠」在雙林寺旁，實不屬雙林寺範疇。

睡姑姑像長 1.4m，藥婆婆像高 0.76m，塑像曾於民國二十年重塑。

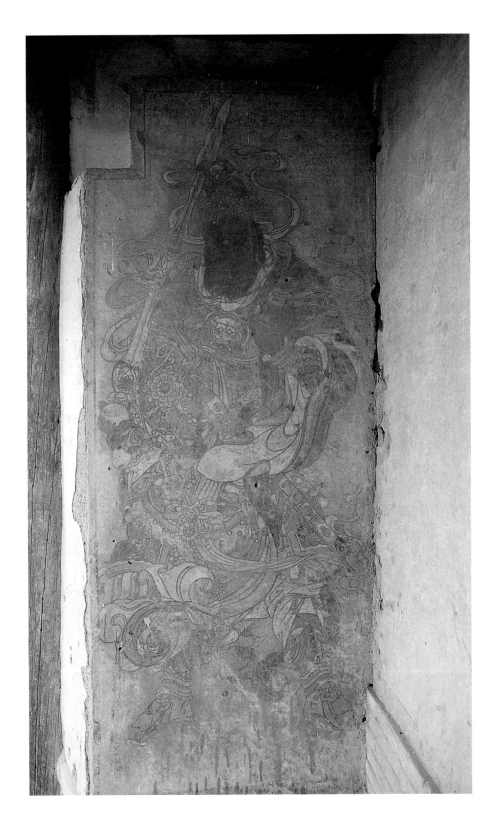

【雙林寺壁畫集錦】

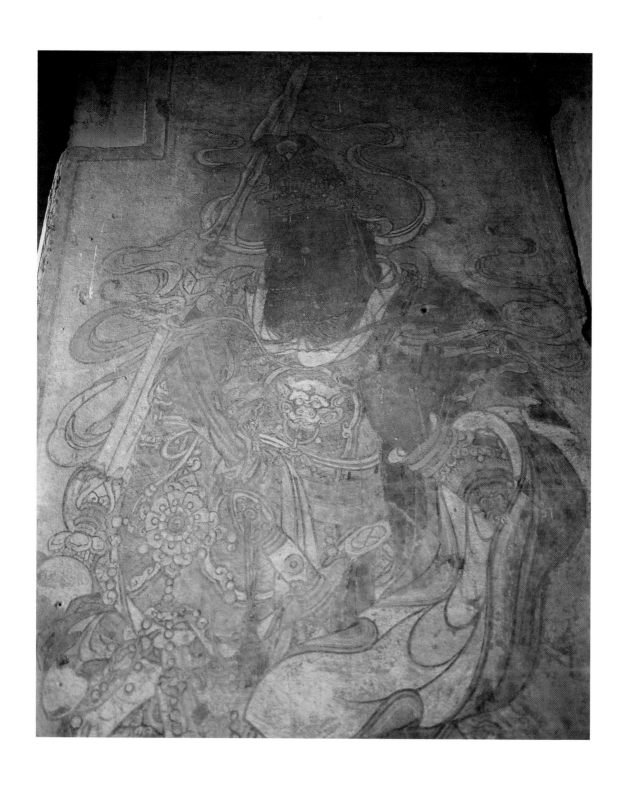

雙林寺內除了大批精彩的塑像之外，也擁有許多壁畫（本頁壁畫為局部，右頁為全圖）

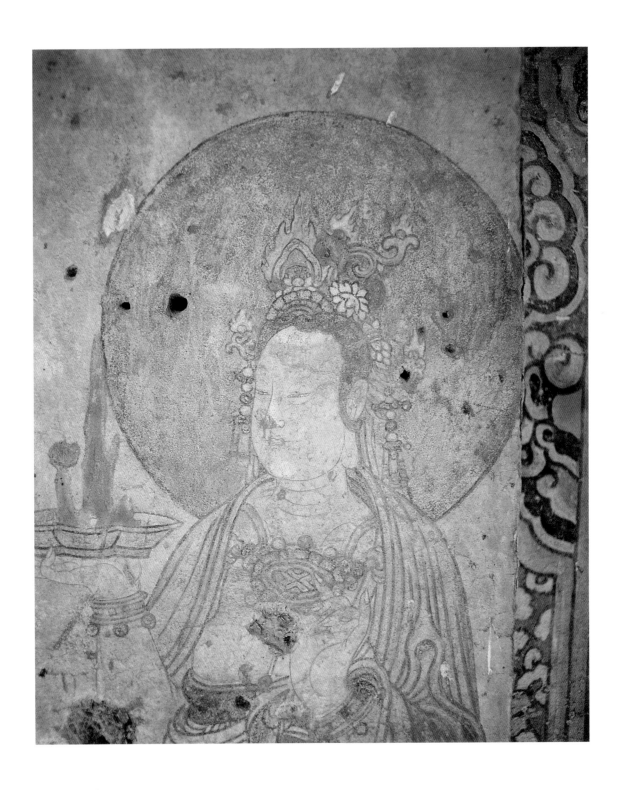

雙林寺供養菩薩像壁畫

雙林寺供養菩薩像壁畫

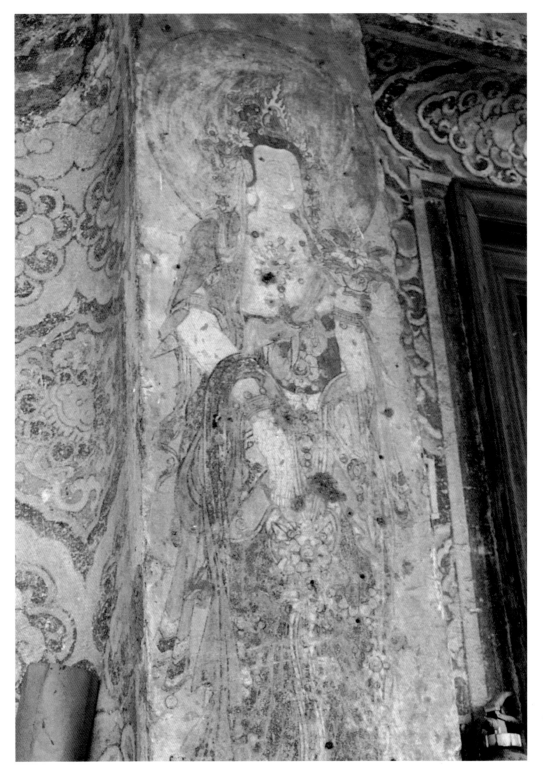

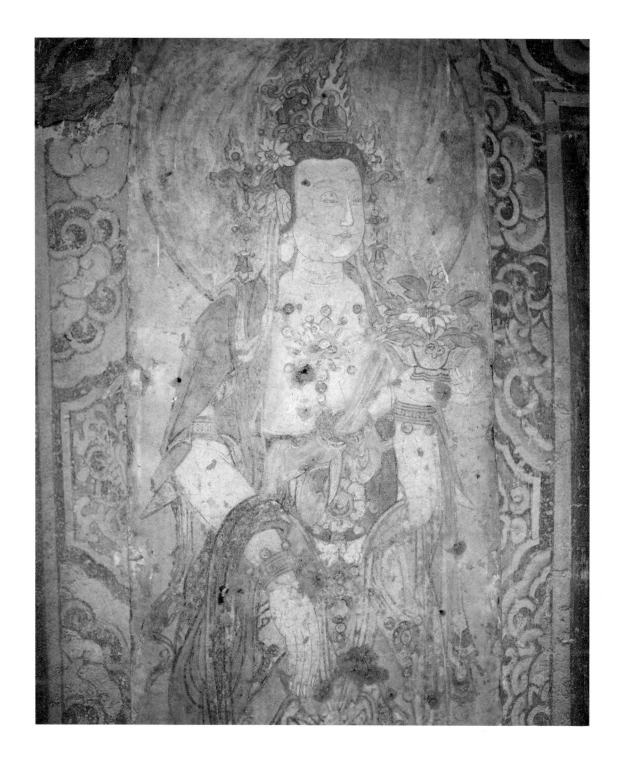

雙林寺供養菩薩像壁畫　明代　（右頁圖）
雙林寺供養菩薩像壁畫（局部）（上圖）

187

【圖版索引】

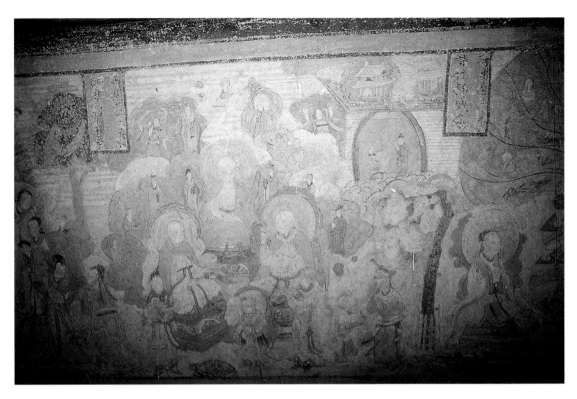

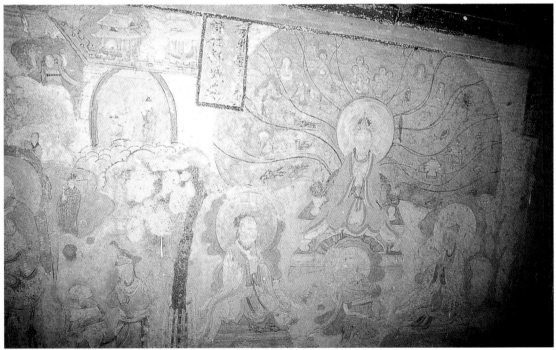

雙林寺善財童子壁畫　明代（本頁二圖）

攝影者簡介

馬元浩

1944　出生於上海
1980　中國攝影家協會會員
1984　在中央電視台拍攝，由白樺編劇，日本中野良子擔任
　　　女主角的電視劇「今年在這裡」中任副導演。
1986　英國皇家攝影學會高級會士（FRPS）
1987　香港大會堂舉辦「中國西部風情」攝影展
1989　新加坡舉辦「馬元浩攝影展」
　　　香港美國運通銀行主辦「中國風光」攝影展
1990　列入英國劍橋「世界名人錄」（IBC）
1991　上海美術館舉辦「程十髮全家畫展」中十四幅
　　　國畫作品參展。
1992　香港藝術中心舉辦「中國江南水鄉」攝影展
1993　香港官塘藝術節舉辦「江南水鄉」攝影展
　　　香港文化中心舉辦「中國古代彩塑觀音」攝影展
1994　日本東京銀座富士沙龍專業攝影家展覽廳舉辦
　　　「遙遠的天路──曬大佛」攝影展
1994　台灣南投・苗栗・台中・台南・花蓮文化中心
　　　台北與高雄佛光山舉辦「觀音在人間」攝影展
1996　香港大丰堂舉辦「蓮緣」攝影展
　　　抽象畫作品十餘幅被香港假日酒店、國泰航空
　　　公司收藏。
1997　於上海開設「源源坊」藝術攝影工作室，並參加
　　　上海第一屆藝術博覽會。
　　　抽象畫作品被香港希爾頓酒店收藏

國家圖書館出版品預行編目資料

雙林寺彩塑佛像 / 馬元浩攝影－－初版，－－
臺北市；藝術家， 1997〔民 86〕
面：公分－－（佛教美術全集；4）
含索引

ISBN 957-9530-86-6 （精裝）

1. 佛像 2.佛教藝術 － 中國

224.6　　　　　　　86012099

佛教美術全集〈肆〉

雙林寺彩塑佛像

馬元浩◎攝影

發行人　何政廣
主　編　王庭玫
編　輯　王貞閔・許玉鈴
美　編　蔣豐雯
攝影助理　馬亮・來然良
出版者　藝術家出版社
　　　　台北市重慶南路一段 147 號 6 樓
　　　　TEL：（02）3719692~3
　　　　FAX：（02）3317096
　　　　郵政劃撥：0104479-8 號帳戶

總 經 銷　時報文化出版企業股份有限公司
　　　　　桃園縣龜山鄉萬壽路二段351號
　　　　　TEL：（02）2306-6842

印　刷　欣佑彩色印刷有限公司
初版　　1997 年 11 月
定　價　台幣 600 元
ISBN　957-9530-86-6
法律顧問　蕭雄淋

版權所有・不准翻印

行政院新聞局出版事業登記證局版台業字第 1749 號